طُبع بالتزامن مع معرض «الساحرة المستديرة» الذي يقيمه مجلس الإعلام التابع لجامعة نورثويسترن في قطر، صيف/خريف ٢٠٢٢.

الساحرة المستديرة

صوت الرياضة

أصوات وحوارات

الطباعة في دار أكادية للنشر ٢٠٢٢
أكادية للنشر
٨/٥١ شارع برنسويك
أدنبره EH7 4AQ
المملكة المتحدة
www.akkadiapress.uk.com

المحررون: جاك توماس تايلور، لويس هنريك روليم، باميلا إرسكين لوفتس
إدارة المشروع: جاك توماس تايلور وابتهال محمد
التنقيح وإدارة المشروع في أكادية للنشر: كلير غلاسبي
ترخيص الصور: ألدن كورماني
التصميم: ليزي بي ديزاين
تنضيد اللغة العربية: لاري عيسى
الغلاف، الحرف المطبعي وفواصل الأقسام: شولترزشولتز، ألمانيا
الترجمة: سلام شغري
التدقيق اللغوي: محمد حمدان
الترجمة الرقمية والمراجعة: عائشة الحديدية

طُبع في الصين
الترقيم الدولي: 5-8-8381279-1-978

المحتويات

صوت كرة القدم

جَعَلَنا عصر التلفزيون نعتقد أن الرياضة عرض بصري بحت، لكن الأشخاص الأكبر سناً—ممن اختبروا متابعة المباريات المهمة على المذياع، أو أولئك الذين أصبحوا يتابعونها مؤخراً كجزء من النشرات الصوتية (بودكاست)—يقدّرون قيمة المشهد الصوتي الذي يحيط بالمتابع ويدعوه إلى الانخراط في تلك المعركة الملحمية. إن الاستماع إلى المباراة والإحساس بتصاعد الحماسة في المدرّجات، بينما يشن الفريق هجوماً على مرمى الفريق الخصم، أو الاستماع إلى الإثارة المتفجرة التي يعكسها صوت المعلّق، يثير في المخيلة صور الصراع والحوادث المؤسفة والمجد. إن الإغراء الصوتي كفيل بتأجيج الكثير من الإثارة الشعبية، لا سيما عندما يكون هناك حدث عالمي يستقطب الجماهير من جميع أنحاء العالم.

لا توجد أحداث رياضية عالمية في تاريخ الرياضة، تضاهي بطولة كأس العالم لكرة القدم (فيفا) لناحية الإقبال والمتابعة. كل أربع سنوات، يعلّق جزء كبير من سكان الأرض روتينهم اليومي ويدخلون في طقوس القاعدة الجماهيرية والتنافس والتطلعات السامية والتوقعات المحبطة. يطلق البعض على الساحرة المستديرة اسم كرة القدم، هذه هي التسمية المعروفة للعبة، وهي تسمية منطقية، فهي تُلعب بركل الكرة بالقدم. في أميركا اللاتينية، حيث تتغلغل كرة القدم في صميم الوجدان الشعبي، يُطلق على اللعبة اسم fútbol، وهي استنساخ صوتي مباشر لكلمة فوتبول، التي تبدو رغم ذلك مختلفة كثيراً بسبب التشديد على المقطع الثاني من الكلمة بدل المقطع الأول. أما العرب فيسمّون اللعبة «كرة القدم»، وهي ترجمة حرفية لكلمة فوتبول الإنجليزية. لكن الأميركيين والكنديين يطلقون على الساحرة المستديرة التي تُستخدم في لعبها الأيدي والأذرع، اسم «سوكر soccer».

كثير من الحبر أُريق على تحليل الفروقات بين كرة القدم (فوتبول)/سوكر. أخذت المسارات التاريخية ذريعة، وطعن في

التداعيات القومية، وانطلقت آراء كثيرة حول ذلك على النطاق الشعبي. لكن بالنسبة لنا كأفراد، فإن الرياضة الأكثر شعبية في العالم هي تلك التي تثير كمّ أكبر من المشاعر، وتوقظ أكبر عدد من الصور. كيف ينطق لسانك اسم اللعبة الجميلة؟ هل تقول فوتبول أم سوكر أم هل لديك تسمية أخرى؟ ما هو الصوت الذي يجعل نبضات قلبك تتسارع؟

في عصر النجوم العالميين اليوم، ومُلكيات الأندية الدولية، والاستقطابات السياسية والاجتماعية، يدمج صوت ملعب كرة القدم بين الهتاف والسخرية، وتتراوح الهتافات بين الانتماء والتعصب الأعمى. يرمز ضجيج الجماهير إلى حالة الإنسان بكل آماله وأحقاده، وتمتزج تطلعات المشجعين بالهتافات العنصرية، ويخترق زعيق الأبواق لهاث الحاضرين، وتتنافس أصوات المعلقين مع هتافات الجمهور العالية.

ضمن استعداداتنا في جامعة نورثويسترن قطر لاستقبال بطولة كأس العالم لكرة القدم ٢٠٢٢ في الدوحة، نصدر هذا الكتاب الذي يلقي نظرة فاحصة على تأثير الأصوات في الرياضة. يقارن مؤلفو الكتاب بين الصوت والصورة، ويستكشفون الإمكانيات التي وفّرتها التقنيات الجديدة، ويقدمون لنا نظرة شاملة للدور المتنامي الذي يلعبه الصوت في حياتنا. نأمل أن يكون هذا الكتاب، مثله مثل عالم الكرة الذي يتناوله، مصدراً للترفيه والتنوير. والأهم من ذلك، نتمنى ألا يكتفي القارئ، من الآن فصاعداً، بمشاهدة الرياضة، بل أن يسمعها ويصغي إليها بانتباه، وأن يشعر بالموجات الصوتية التي ترتد من الملعب إلى طبلة أذنه، وأن ينغمس في بهجة المشهد الصوتي المحيط.

مروان الكريدي
العميد والرئيس التنفيذي لجامعة نورثويسترن قطر

تفصيل من صورة مشجعات كرة القدم في ملعب سان سايروس، أنزالي، إيران، ٢٠١٩، في الصفحتين ٦٤–٦٥. الصورة بإذن من © مريم مجيد.

ذكريات غالية

نموٌ هائل، عجلةٌ متسارعةٌ، تطورٌ إبداعيٌّ، كل هذا وأكثر في دولة قطر التي ألهمت العالم. وها هي اليوم تدخل حلبة المنافسة الدولية مع كبريات الأمم والدول الرياضية القريبة والبعيدة. ربما تسأل نفسك كيف حدث ذلك؟ وأجيبك ببساطة: لقد أطلقت قطر العنان لأحلامها الكبيرة وحوّلت الحلم إلى واقع. على مدى القرن الماضي، تطورت البلاد في كل المجالات، بما فيها الرياضة، وانتقلت من مشجّع متواضع إلى لاعب عالمي مؤثّر. واليوم تستضيف أكبر حدث رياضي على هذا الكوكب.

ورغم أن الكثير من الدول لا تولي كبير اهتمام لصوت الرياضة، إلا أن الأمر كان ومازال مختلفاً في قطر، سواء في كرة القدم أو ألعاب القوى أو حتى سباق السيارات. من الاستضافة إلى البث، احتلت قطر مركز الصدارة بتقديم هذه الأحداث إلى العالم. لكنها في ٢ ديسمبر ٢٠١٠، سطّرت أكثر أحداث تاريخها الرياضي إلهماً حتى الآن، حين أصبحت أول دولة عربية تحصل على حق استضافة كأس العالم لكرة القدم ٢٠٢٢.

يبدو الأمر مثيراً بالنسبة لأهل قطر وقاطنيها، لكن أولئك الذين يعيشون خارج قطر استغربوا الأمر في البداية (وما زالوا)— لماذا؟ عندما سمعنا أن قطر ستستضيف بطولة العالم للفورمولا ١ في عام ٢٠٢١، انتشى المجتمع المحلي غبطةً بالخبر، لكن بقية العالم لم يصدّقه في الوهلة الأولى. كذلك فاجأت قطر العالم حين حصدت الميداليات في أولمبياد طوكيو ٢٠٢٠.

ومن هنا يجب أن نعترف أن الكلمات مهمة، سواء كانت مكتوبة أو منطوقة. لا يهم ما إذا كانت صحيحة أم خاطئة. ففي جزء صغير من الثانية، يمكن أن تتحول الكلمات لتصبح هي كل الحقيقة، ولهذا السبب،، يجب أن نطرح الكثير من الأسئلة، عن كل شيء. يجب أن نسأل لماذا، ولأي غرض، وكيف تحقق ذلك، وماذا يعني ذلك بالنسبة لي؟ هذا النهج في التساؤل بالذات هو الذي نتبعه في أبحاثنا في مجلس الإعلام. سواء كان ذلك من خلال العمل أو من خلال الطريقة، يسعى

هذا الكتاب للمساعدة في إفهام القارئ أن الإبلاغ عن شيء ما ونشره واستهلاكه هو أمر بالغ الأثر. في بعض النواحي، يكون هذا هو الموشور الذي يوحّد جميع الرياضات: علاقة ثلاثية يتشابك فيها كل جانب مع الجانب الآخر لإنشاء ألعاب تغري الدول وتلهم الشباب وتوفر الفرص للمهمشين. تستضيف قطر الآن كل ما له علاقة بالرياضة، وتغطي طيفاً واسعاً من الألعاب الرياضية المختلفة، من أصغرها إلى أكبرها، وصولاً إلى صوت الجماهير الصاخبة في كأس العالم، أو الحوارات الصريحة التي تبثها إذاعات الفرق في سباق الجائزة الكبرى (غران بري). هل فكرت مرة في كمية الأصوات التي تتعرّض لها في حياتك اليومية؟

فكر في ذلك للحظة، ثم فكر في الأصوات المختلفة للرياضة، لاسيما كرة القدم. صوت الصافرة. هدير الحشد. التحليل المبهج الذي يلي المباراة أثناء رحلة العودة. أي شخص اختبر متعة كرة القدم لا يهتم كثيراً لاحتساب الخسائر أو الانتصارات في أي لعبة أو موسم أو بطولة معينة، بل يعود إلى متابعتها بسبب الإحساس الذي تولّده فيه. عندما نسافر نلتقي بأشخاص من خلفيات وثقافات مختلفة، ونجد أننا نفهم بعضنا البعض. نحن نتواصل. وفي أعماقنا، نعلم أن حبنا المشترك لكرة القدم هو الدليل على أننا مجتمع عالمي حقاً، مجتمع يوحّده حب غير معقول للساحرة المستديرة. إن كرة القدم هي جزء لا يتجزأ من التجربة الإنسانية المعاصرة.

قد يبدو الأمر غريباً، لكن جائحة كوفيد-١٩ جعلتنا ندرك أننا مخلوقات اجتماعية. كان للجائحة تأثير على صحتنا النفسية، بسبب حالة عدم اليقين والتباعد الاجتماعي وعدم القدرة على لقاء بعضنا البعض—كل هذا جعلنا نفتقد إلى التفاعل البشري. خلال تلك الأشهر الثمانية عشر أو نحوها من إجراءات الإغلاق العالمي—لم يكن هناك شيء. غابت الحشود، وأصبحت أصوات الصخب في الملاعب مصطنعة وخادعة، تنطلق بكبسة زر في استوديو. بالنسبة لنا في قطر، كان الملعب هو مجلسنا.

هل يمكنك تخيّل ملعب كرة قدم من دون أصوات أثناء المباراة؟ من المستحيل عدم سماع أي صوت أثناء مباراة كرة القدم. لاعبون يركضون ويلهثون ويصرخون في جميع أنحاء الملعب وهم يحاولون الاستحواذ على الكرة، بينما يقوم لاعبو الفريق الآخر بمطاردتهم وإعاقتهم عن تسجيل الهدف. من الرحلة إلى المباراة إلى رحلة العودة إلى الوطن، تمتلك كرة القدم قيمةً سمعية تفوق كثيراً ما نشهده في الملعب. إن الكتابة عن هذه التجربة لا تفي هذه الرياضة حقها، إلا أن كتابنا يصبو إلى الإضاءة على أهمية أصوات الرياضات المختلفة ووسائل الإعلام المرافقة لها.

وسواء سمعته أم لا، فإن هدير مشجّعي الرياضة سينطلق من قطر في عام ٢٠٢٢ ليصل إلى كل أصقاع العالم. سوف يجتمع الآلاف من مشجّعي كرة القدم من جنسيات وديانات مختلفة لكسر الحواجز وإنشاء صداقات وتعزيز التفاهم الثقافي. لقد حان الوقت لكي يستمع العالم.

وهكذا، مع اقتراب ٢١ نوفمبر، ٢٠٢٢ موعد انطلاق مباريات كأس العالم في قطر، نريد من هذا الكتاب أن يدفعك للتفكير أكثر في ما تسمعه عندما تشاهد الرياضة. سأنهي هذه المقدمة بملاحظة أخيرة هي حين استمعت إلى كلمة صاحبة السمو الشيخة موزا بنت ناصر، الشريك المؤسس ورئيس مجلس إدارة مؤسسة قطر، التي ألقتها خلال العرض الأخير لملف قطر١ في نهائيات الاتحاد الدولي لكرة القدم (الفيفا) لاستضافة بطولة كأس العالم، ٢٠٢٢ حين قالت: «متى؟ متى سيصبح الوقت مناسباً لكي يُنظّم كأس العالم في الشرق الأوسط؟ سيّداتي وسادتي. حان الوقت. إنّه الآن».

جاك توماس تايلور
أمين مشارك
مجلس الإعلام بجامعة نورثويسترن في قطر

١ انظر /mozabintnasser.qa/ar/media-center/speeches
2022-fifa-world-cup-bid-final-presentation.

لا تعاملوهم كآلات

في حواره مع **سامية حلاج** يناقش **لويس هنريك روليم** التحضيرات الذهنية للرياضيين الأولمبيين أثناء جائحة كوفيد-١٩ وتأثير وسائل التواصل الاجتماعي وضغوطاتها.

لويس هنريك روليم زائر مشارك في تنظيم معرض «الساحرة المستديرة».

سامية حلاج أخصائية نفسية رياضية، وهي منسقة إعداد الصحة النفسية في اللجنة الأولمبية البرازيلية.

بخبرتها التي تزيد على ثلاثين عاماً في علم النفس الرياضي، تدرك سامية الضغط الذهني العميق الذي يتكبده الرياضيون لتحقيق أحلامهم الأولمبية. بالنسبة لها، يجب تحليل الاضطرابات النفسية التي يعاني منها الرياضيون بعناية. من المهم أن نفهم أنهم بشر وليسوا آلات مهمتها حصد الميداليات.

لويس هنريك روليم: هل تستخدمين العلاج الصوتي لمداواة الرياضيين؟

سامية حلاج: نعم نحن نستخدم الموسيقى، فهي جزء من الحياة اليومية للرياضيين. نختار أغانيَ يحبونها وتنسجم مع أذواقهم. لكننا نعمل كثيراً لإعداد الرياضيين. إحدى خطوات الاستعداد الذهني التي نستخدمها تتمثل في مساعدة الرياضي على إعداد روتين ما قبل المباراة، والذي دائماً ما يبدأ في اليوم السابق للمباراة، التي تُعتبر امتحانهم الكبير. للموسيقى في هذه الأحوال عدة وظائف أولها الاسترخاء عندما يكون اللاعب مضطرباً وقلقاً، أو التنشيط عندما يكون مسترخياً ويحتاج إلى التركيز. كما نستخدم الأغاني لإضفاء المتعة وصرف الذهن عن القلق والراحة. لذا، نعم، نستخدم الموسيقى والصوت كعلاج كما نستخدمها أيضاً للتركيز والتدريب الذهني.

لويس هنريك روليم: بالنسبة للظروف التي مر بها الرياضيون خلال جائحة كوفيد-١٩ والتحضير للألعاب الأولمبية في طوكيو ٢٠٢٠. ما أكثر ما تردد ذكره من قبل الرياضيين في ذلك الوقت؟

سامية حلاج: الأشهر الستة التي تسبق الألعاب الأولمبية تكون حاسمة بالنسبة للرياضيين، فهم يحتاجون إلى تحضير أنفسهم

للمنافسة. عندما بدأ عام ٢٠٢٠، كانت المرحلة النهائية من مرحلة الإعداد، حيث كان شهرا يناير وفبراير عاديين. كنا نقوم بالعمل الذي عادةً ما يتكثّف، بالنسبة لعلم النفس، في الأشهر الثلاثة الأخيرة من الدورة الرياضية. لكن في شهر مارس تغير كل شيء. تم تعليق التدريبات والمسابقات، واضطر الرياضيون إلى البقاء في منازلهم. في البداية، أصيب الجميع بالذعر. لا أحد يعرف ما إذا كان سيتم تأجيل الألعاب. كان على الرياضيين تغيير روتينهم، على أمل أن تقام الألعاب الأولمبية في يوليو [٢٠٢٠]. كانوا قلقين للغاية بشأن نقص التدريب والاستعداد والمنافسة. كانت مرحلة كئيبة للغاية، خاصة عندما علموا أن الألعاب قد تُؤجل أو ربما تُلغى. عندما ألغيت الألعاب أخيراً، كانت هناك تداعيات سلبية بكل ما تحمله الكلمة من معنى. ضاعت دورة تدريبية كاملة بكل ما تحمله من عمل وأحلام وأهداف وميداليات. لكن بمجرد نشر خبر التأجيل وإعلان التقويم الجديد في الأخبار، شعر الرياضيون بنوع من الراحة. لكن مع ذلك ظل الكثيرون يشعرون بعدم الأمان لعدم خوض غمار المنافسة، إذ لم يعرفوا كيف سيكون شعورهم خلال المنافسات. كانت فترة غير عادية، لم تكن هناك حالة مشابهة، لذا توجب علينا تدريب الرياضيين ذهنياً لبذل قصارى جهدهم في ظل الظروف التي كانت تواجهنا.

لويس هنريك روليم: وكيف جرى التحضير الذهني لهؤلاء الرياضيين؟

سامية حلاج: لم نتمكن من الاجتماع شخصياً، فقد تم تعليق الرحلات ومُنعنا من التماس المباشر مع اللاعبين. كان حضورنا كله عبر الإنترنت في عام ٢٠٢٠. في البداية، كانت الفكرة هي معالجة القلق لدى كل رياضي (الأنا)، وجعله يطرح على نفسه أسئلة من نوع: كيف حالي الآن؟ ماذا أشعر؟ ماذا أفكر؟

كيف يمكن أن أهدأ قليلاً، وأعود إلى وضعي الطبيعي؟ تركز عملنا على هذه الأسئلة في الأشهر الستة الأولى. ركزت على الجانب السريري في البداية، وعندما بدأت الأمور تعود إلى طبيعتها، استأنفنا العمل مع تركيز أكثر على الأداء. لقد عملنا بجد لتوجيه الرياضيين للتكيف من أجل مواجهة هذا السيناريو الجديد. فكل يوم هناك مفاجأة جديدة. كان عليهم إعادة ترتيب حياتهم الشخصية وعائلاتهم وخططهم الرياضية لتحمّل عام آخر في الدورة الأولمبية. كانت المهمة شاقة للغاية.

لويس هنريك روليم: في هذا السياق من التدريب والمنافسة ضمن الظروف المختلفة، دون سماع «أصوات المتفرجين» تنطلق من المدرجات، كيف كانت طريقة العمل؟

سامية حلاج: أحياناً يكون تدخل الجمهور إيجابياً تجاه بعض الرياضيين وسلبياً تجاه بعضهم الآخر، بغض النظر عن الفريق الذي يشجعونه. نظرياً يمكن أن تساعد الأصوات الصادرة من المدرجات الرياضي على الشعور بالحماسة، مثل الحصول على دعم صوتي من المشجعين عند مواجهة لحظة صعبة في الملعب. يتفاعل بعض الرياضيين مع المشجعين الذين يدعمونهم (والجماهير التي لا تدعمهم أيضاً). لا توجد قاعدة تنطبق على الجميع، أليس كذلك؟ فالأصوات التي تهاجم الرياضي قد تساعده على الشعور بمزيد من التحدي، وقد يؤدي ذلك إلى ضعف التركيز بالنسبة للآخرين. في كلتا الحالتين، كل رياضي لديه استراتيجياته الخاصة للتعامل مع الجماهير. لكن صوت هتاف الجماهير أمر مألوف للاعبين، لأنهم اعتادوا سماعه في بيئات المنافسة والتدريب. حتى لو لم يكن هناك حضور أثناء التدريب، عادة ما يكون هناك بعض الأشخاص الحاضرين، لكن هذا الأمر تغير تماماً [مع ظهور كوفيد-١٩].

كانوا يدخلون أرض الملعب لخوض المنافسات، التي بدت في بعض الأحيان على شكل فقاعة، دون جمهور. بدأنا في تدريب الرياضيين على تعوّد عدم وجود الصوت والمشجعين. قمنا بتدريبهم على التصور، وأجرينا لهم تدريباً نفسياً. طلبنا منهم أن يغمضوا أعينهم ويتصوروا المباراة في تلك البيئة. طلبنا منهم تخيّل الحلبة أو الملعب أو البركة الفارغة، من دون أصوات ومن دون حضور المتفرجين. كان وضعاً غريباً بالفعل. ساعدهم هذا النوع من التدريب على توقع السيناريو الذي سيخوضونه في وقت المباريات. كان من الغريب مشاهدة افتتاح أولمبياد طوكيو في يوليو ٢٠٢١ من دون جمهور. المنظر محزن، ركزت الكاميرات على الملعب وبركة السباحة أثناء المنافسات. تقبّل الناس الذين لم يتمكنوا من الحضور الأمر، لكن الوضع كان مختلفاً بالنسبة للرياضيين.

لويس هنريك روليم: أصبحت سيمون بايلز¹ مضرباً للأمثال في مجال الصحة النفسية بعد دورة ألعاب طوكيو الأولمبية. ما هو تأثير الاستعداد والضغط الذهني، وما رأيك بذلك؟

سامية حلاج: أثار هذا الموضوع العديد من الأسئلة التي نوقشت على نطاق واسع. عندما سمعت الخبر، قلت: «هذه الفتاة تعاني». وبالطبع أنا لا أعرف اللاعبة ولا أعرف قصة حياتها، لكني عملت وأعمل في مجال الجمباز الفني. لاحظت أنها كانت تتألم، وعندما قالت إنها لم تعد تقوى على الاستمرار علمت أنها تحتاج إلى العناية بنفسها. وأعتقد أنه من الجيد أنها أدركت ذلك. قلت لنفسي: «إنها تعاني من ألم حقيقي، هي تعاني ولا يمكنها الاستمرار، ولا بأس بذلك لأنها إنسان. إنها ليست آلة، ولا يمكنها أن تقدم نفس الأداء الذي قدمته في ريو [٢٠١٦]، حيث فازت بالعديد من الميداليات. ليس عليها

أن تؤدي بنفس الطريقة في طوكيو». حلقة التدريب مفرغة، وكل ما حدث معها منذ عام ٢٠١٦ حتى الآن، أدى بطريقة ما إلى إثارة اضطراب كانت تعاني منه أصلاً. هذا رأيي: فهي لم تكن تعلم، فالأمراض النفسية صامتة. دعونا نتأمل في تدريب الرياضيين، إنهم يتدربون ويتدربون ويتدربون. هناك أوقات يستيقظون متعبين، ولكن رغم هذا عليهم أن ينهضوا ويذهبوا للتدريب. في أحيان أخرى يشعرون بالإحباط أو الحزن، لكن مع هذا عليهم النهوض والذهاب إلى التدريب.

أعتقد أن سيمون بايلز جاءت بالفعل إلى طوكيو وهي تعاني من أعراض نفسية لم تكن قادرة على تحديدها. استمرت في التدريب حتى تفاقمت الأمور، ثم اضطرت للتوقف في منتصف الألعاب الأولمبية. لذا، أعتقد أن قرارها مشروع للغاية. لقد سمعت بعض الناس يحكمون على سلوكها قائلين: كيف لم تلحظ هذا من قبل؟ لماذا لم تعط مكانها لشخص آخر؟ وأنا أقول لهم: مهلاً، لم تفعل ذلك لأنها لم تقدر. لم تكن تعلم أنها لن تكون قادرة على المنافسة. إنهم يطلقون

إنهم يطلقون الأحكام على البشر، ولا يمكننا الحكم على أي شخص من دون معرفة القصة.

الأحكام على البشر، ولا يمكننا الحكم على أي شخص من دون معرفة القصة. لا يمكننا إطلاق الأحكام جزافاً، خاصة إذا كنا لا نعرف القصة الحقيقية. هذا ما أتوقع أنه حدث لها، ظنت نفسها قادرة على المنافسة، لكنها لم تستطع. وهل كان من الجيد أنها استسلمت؟ لا، لا أحد يصفق للمنسحبين. ما نستطيع القيام به هو دعمها للحفاظ على صحتها النفسية. نحن لا نؤيد أن يستسلم الناس لاسيما الرياضيون. لكن قضيتها مختلفة. نحن نصفق لأنها توقفت، ونظرت إلى نفسها، وقالت لا أستطيع فعل ذلك بعد الآن. وبالتالي، كان عليها أن تستسلم. نحن نحيي الشخص الذي يدرك حدود قدراته.

لويس هنريك روليم: وماذا سيكون تأثير هذا القرار؟ هل تعتقدين أنه قد يكون هناك تحول في التصور العام حول هذه المسألة؟

سامية حلاج: سيمون بايلز ليست الأولى. كان هناك قبلها مايكل فيلبس² [السبّاح الأميركي]. وهنا [في البرازيل]، كان لدينا أيضاً دييغو هيبوليتو [الجمباز الفني] الذي صرّح عن إصابته بالاكتئاب.³ أعتقد أنه من الجيد أن تعترف الشخصيات العامة، وخاصة الرياضيين — الذين يُعتبرون أبطالاً خارقين — أن لديهم حدوداً. هذا يجعل الحياة أسهل للجميع: رياضيين وغير رياضيين على حد سواء.

أعتقد أنه من الجيد أن تعترف الشخصيات العامة، وخاصة الرياضيين — الذين يُعتبرون أبطالاً خارقين — أن لديهم حدوداً.

الهجمات قبل الألعاب الأولمبية بسبب «نكتة» عنصرية وجهها إلى زميل له حول لون بشرته.' لا أعرف ما إذا كانت مزحة، لكن نوري قال إنه تعرض لهجمات عديدة عشية الأولمبياد. يمكن لانتقاد الرياضيين أن يؤثر على أدائهم وسلامتهم وصحتهم النفسية، خاصة عندما يواجهون مشاكل.

لويس هنريك روليم: ما هو التحدي الأكبر في علم النفس الرياضي في ما يتعلق بالإعداد الذهني للرياضيين؟

سامية حلاج: نحن [علماء النفس الرياضي] كانت لدينا مخاوف بشأن الصحة النفسية للرياضيين قبل وقت طويل من ظهور المشكلات التي عانى منها مايكل فيلبس وسيمون بايلز وغيرهما. الصحة النفسية موضوع يخضع للكثير من الأبحاث منذ فترة طويلة. يجب أن نتنبه أكثر فأكثر، وأن ندرس بجد ونعد الرياضيين المحترفين الشباب من هذه الزاوية. ليس فقط علماء النفس والأطباء النفسيين، بل اللجان الفنية [الهيئات الرياضية] بأكملها أيضاً. يجب علينا تعميم موضوع الصحة النفسية واطلاع كل من يعمل في مجال الرياضة عليه. نحن بحاجة إلى أن نكون منتبهين لسلوك الرياضيين، وأن نجري فحوصات [نفسية] بشكل مستمر. كما يجب أن نشرح لهم أيضاً ما هو الاضطراب النفسي، وما هي الرعاية الذاتية، وكيف يحددها الشخص، وما هي الحدود المقبولة. لقد فعلنا ذلك بالفعل، ولكن من الآن فصاعداً، يجب أن نولي ذلك المزيد من الاهتمام. الرياضي هو إنسان قبل كل شيء. عندما نقوم بالإعداد الذهني للرياضي، فإننا نتعامل مع إنسان. إنهم رياضيون يجب أن يُنظر إليهم على أنهم بشر لديهم مشاعر وأفراح وأحزان. يجب ألا يُنظر إليهم على أنهم مجرد آلات للفوز بالميداليات. ◼

لويس هنريك روليم: أود أن أعرف رأيك في دور الإعلام في هذا السياق؟

سامية حلاج: أعتقد أن دور وسائل الإعلام، سواء التقليدية أو شبكات التواصل الاجتماعي، هو عرض هذه القصص على الناس وتعميمها. يجب أن يعرف الناس ذلك، ولكن الجانب السلبي هو أن هذا سيفتح المجال للقيل والقال من قبل أشخاص لا يعرفون شيئاً عن هذه المواضيع [لا الرياضة ولا الصحة النفسية]. يقولون أشياء ليست صحيحة ولا تستحق أن تُنشر. إذن، هناك جانبان للمسألة. لكن إذا اعتقدنا أن [وسائل الإعلام] هي وسيلة للوصول إلى المزيد من الناس، فإننا نفكر في شيء إيجابي. تعد وسائل التواصل الاجتماعي اليوم ظاهرة يمكن أن تكون جيدة أو سيئة. إذا كان الرياضي يحقق النجاحات، تتم الإشادة به—ينشر الجميع صوره ويمدحونه. أما إذا كان أداؤه سيئاً، فإننا نرى العكس—نقد وهجوم ومهاترات. الرياضيون هم شخصيات عامة، وهم يعانون من تدخل الناس في حياتهم وسعادتهم، لأن حياتهم تكون مكشوفة للجميع. والرياضيون، كلٌّ حسب استعداده، يتأثرون بآراء الناس. يأخذ بعض المدربين الهواتف المحمولة من الرياضيين أثناء المنافسات، وهذا أمر مهم. يقوم البعض الآخر بالتثقيف النفسي حتى يعرف الرياضيون كيف يستخدمون شبكات التواصل الاجتماعي بحكمة. لكننا نعلم أن هذا واقع يتدخل بشكل مباشر في حياة الناس في أيامنا هذه.

لويس هنريك روليم: هل سبق لك العمل مع رياضيين تعرضوا للأذى بسبب وسائل التواصل الاجتماعي؟

سامية حلاج: ليس بشكل مباشر. ما أراه هو تصريحات، فآرثر نوري [لاعب جمباز فني برازيلي] قال إنه تعرض لبعض

دارلينغتون، س. (٢٥ مايو ٢٠١٠) ‹Brazilian gymnasts suspended after posting video using racist term›، سي إن إن سبورتس. تم الاسترجاع من: edition.cnn.com/2015/05/22/world/brazilian-gymnasts-suspended/index.html

جيراك، إ. ولاجولو، م. (١٥ أغسطس ٢٠١٦) ‹Gymnast Overcomes Falls, Depression and Weight Loss on His Way to Olympic Silver Medal›، فولها دي ساو باولو. تم الاسترجاع من: folha.uol.com.br/esporte/olimpiada-no-rio/en/2016/08/1803085-gymnast-overcomes-falls-depression-and-weight-loss-on-his-way-to-olympic-silver-medal.shtml

لونغمان، ج. (٢٨ يوليو ٢٠٢١) ‹Simone Biles Rejects a Long Tradition of Stoicism in Sports›، ذا نيويورك تايمز. تم الاسترجاع من: nytimes.com/2021/07/28/sports/olympics/simone-biles-mental-health.html

ميلر، أ. م. (١٢ يناير ٢٠٢١) ‹Michael Phelps says his mental health has been «scarier than it's ever been» during the pandemic. Here's how he's coped›، انسايدر. تم الاسترجاع من: insider.com/michael-phelps-mental-health-scarier-than-ever-during-pandemic-2021-1

١ لونغمان.
٢ ميلر.
٣ جيراك ولاجولو.
٤ دارلينغتون.

النفق N°26:
أصوات كرة القدم الأميركية

روك كامبل

أنا واحد من أهالي تكساس النادرين الذين لم يُسمح لهم بالاحتفال بثقافة الولاية الأساسية، وأعني كرة القدم — كرة القدم الأميركية. بدلاً من ذلك، كنت عالقاً في أحد المنازل الكالفينية المتشددة التي كانت تتجنب هذه الرياضة تحديداً، إلى جانب أشياء أخرى كثيرة تتعارض وقدسية يوم السبت. لم أتذوق تجربة كرة القدم إلا بعد أن هربت وحطّ بي الرحال في لوس أنجلس التي تبعد حوالي ١٥٠٠ ميل إلى الغرب.

أصبح مدرّج لوس أنجلس التذكاري، وهو موطن فريق تروجان التابع لجامعة كاليفورنيا الجنوبية، جزءاً من جسدي بأصواته. بمجرد أن تعبر البوابات الدوارة، تشعر أنك وصلت. يطوّق المدرّج ٢٨ نفقاً تتفرع منها مسرات تؤدي إلى داخل الماعب، وفجأة بتحول الوقت والمساحة اليومية العادية إلى وقت ومساحة للرياضة.

ياقة الكولوزيوم، يرتديها روك كامبل، ٢٠٢٠. بإذن من © روك كامبل.

في المرة الأولى التي وصل فيها صوت كرة القدم المدوي إلى مسامعي، كنت واحداً من بين العديد من الطلاب الرياضيين الذين وصلوا إلى النفق N°26 على شكل جماعات. وفجأة تحوّل صوت صديقي الرقيق الذي يشبه أصوات الدببة الحنونة (care bears) في العادة إلى صوتٍ غريب لا أعرفه. انطلقت من فمه زمجرة هادرة خرقت طبلة أذني اليمنى في إنذار بالتسارع المفرط. كان صديقي يقود الجميع داخل النفق، وفجأة انطلقت صرخة المعركة المؤلفة من ثلاث كلمات «اقضوا على الدببة»، BEAT THE BEARS، سرت الصرخة على شكل زئير واحد شامل، تصاعد وسيطر على الجميع. كانت أصواتهم هادرة، وهكذا طبعت الجدران صوت كرة القدم في داخلي إلى الأبد.

خلال موسم مباريات الإياب استمرت أصوات اهتزاز أنفاق المدرّجات بنفس الوتيرة «اقضوا على الأشجار» BEAT THE TREES «اقضوا على البط» BEAT THE DUCKS. حتى المنافس الأسطوري الآتي من خارج المدينة لم يسلم. وفي تلك المباراة، هدر صوت صديقي كالرعد صائحاً: «اقتلوا البروينز» KILL THE BRUINS. أعاقت شهقة خفيفة تقدم الموكب، وأحسست بأذني تحترق. جزء مني كان على استعداد للطيران. كانت هناك إيقاعات مميزة من عدم الثقة. لم أسأل حينها، لكن هل كان هذا جزءاً من متعة اللعبة يا ترى؟ يصر الكاتب البلجيكي جان فيليب توسان، الذي كتب عن اللعبة العالمية الأخرى — ويقصد بها كرة القدم — على أن الرياضة تسمح بتأجيج نوعٍ من «القومية المثيرة للسخرية» أو «القومية الطفولية

من أجل التفاخر البسيط، صخب مبهج مرح: تحيا بلجيكا!»[1]. تتملكني رغبة في الاستمتاع بدعوة الرياضة للتسلية الصاخبة غير المنطقية. إنها ممتعة جداً إلى أن يختلف الأمر وتصبح غير ممتعة.

هل نعرف كيف نتعامل مع تحالفات الهوية السخيفة التي تشتمل عليها كرة القدم، حسب رأي توسان؟ تتطلب الحجج القبلية الحميدة فحص الحالات والأساليب اليومية التي تستحضر بها الرياضة المشاعر، وتطلق أنظمة رمزية تحاكي حوافز الحرب والإقصاء والكراهية والعنف.

الهتافات

إلى جوار مدرّج لوس أنجلس التذكاري، الذي أقيم على أنقاض ملعب لوس أنجلس الرياضي السابق، يوجد نوع مختلف من ملاعب كرة القدم. نوع يتوق إلى الأصالة، والرغبة في أن تكون صادقاً مع اللعبة العالمية. هناك تعيد كرة القدم الأمريكية الاحترافية تقديم نفسها على أنها كرة قدم. هنا في الملعب الذي يحمل حالياً اسم راعيه (بنك كاليفورنيا)، يلعب نادي لوس أنجلس لكرة القدم (LAFC). هنا في هذا المكان يوجد تمازج رائع للهندسة المعمارية يتناسق حتى مع خرسانة الشارع. يضيف المشهد جمالاً بصرياً متناغماً.

من صفر إلى عشرة، كيف تقدر مستوى تشجيعك للعبة كرة القدم؟ هذا هو السؤال الذي سمعت قادة التسويق التنفيذيين في نادي لوس أنجلس لكرة القدم (LAFC) يطرحونه على الطلاب. تحب إدارة العلامة التجارية للنادي «الأصفار» وتحب تحويلها. يتمحور عملهم حول خلق الخبرات التي تحرك الناس وتشجعهم على الانخراط في شيء أكبر، مجتمع جديد. كل ما يفعله نادي لوس أنجلس لكرة القدم (LAFC) يجب أن يكون مدروساً.

قبل أن يكون هناك مدرب أو لاعب واحد في القائمة، كان نادي لوس أنجلس لكرة القدم (LAFC) يتباهى بالكثير من الأشياء — مثل تصدّر الدوري في مبيعات القبعة[2]—ولكن الأهم من ذلك،

هو أن النادي كان يمتلك فعلاً اتحاداً من المشجعين المستقلين هو الـ«٣٢٥٢»، الذي كان يستعد قبل المباريات بهمة ونشاط، فيؤلف الأناشيد الحماسية ويجهز أوراقاً تحوي هتافات خاصة بالنادي.

لكن حدثاً مؤذياً أفسد ما كان يتوقع له أن يكون ظهوراً رائعاً لأول مرة. لم أكن حاضراً في اليوم الذي انطلقت فيه الهتافات المعادية للمثليين. تُرى كيف سيكون شعوري بالوقوف بين هؤلاء الناس، وأن أكون جزءاً من نادٍ يمتلك كل هذه الطاقة. تخيلت الأجساد المتعرّقة والأصوات المتناسقة وهي ترتفع مثل صوت اسطوانة مشروخة تنطلق بالافتراءات المعادية للمثليين. جعلني هذا الأمر أدرك على الفور أن ما أسمعه هو مجرد افتراءات، كانت تلك لحظة جوفاء.

تحضرني الآن مجموعة مقالات كتبها حنيف عبد الرقيب في عام ٢٠١٧ بعنوان They Can't Kill Us Until They Kill Us (لا نتوقع منهم قتلنا حتى يقتلونا فعلاً). في أحد الاختيارات، ألقى عبد الرقيب بنفسه في المعمعة التي تتمحور حولها المقالات، والتي تتساءل عن تحرير وتقييد التأكيدات التي تشكلنا «نحن». لم يحاول عبد الرقيب تجاهل «البانك روك» أو الدفاع عن عنصريتهم، بل بدأ بتحليل صمته كإنسان. يقول عبد الرقيب: عندما تكون أسوداً تكون هناك حالة من الإسكات وإخفاء الرؤية. رداً على مشهد جماعة «البانك روك» التي يُشار إليها باسم «الأخوة»، طرح عبد الرقيب سؤالاً غالباً ما يُسأل على نطاق أوسع: «من يجلس في الأماكن المجنبة، أو من يجلس في الأسفل حين تكون «الأخوة» ترقص غافلةً على الخشبة؟»[3]. تنتهي مقالة عبد الرقيب بمشهد مروّع محسوس حيث يموت الطفل الأسود الوحيد في استعراض فرقة «البانك روك» أثناء وجوده في المكان الملاصق لخشبة المسرح. بينما يحاول عبد الرقيب وعدد قليل من الأشخاص الآخرين الموجودين فوق، لفت انتباه الناس وطلب المساعده، يرى رفاق الولد يدوسون فوقه، بعضهم يركله برجله في سعيهم لمواصلة الرقص.»[4]. لا بد أن مظهر «الأخوة» الخادع فقد بريقه بسرعة.

لا تنحصر المشكلة في فرق البانك أو الفرق الرياضية—فحين يكون النظام فاسداً تتآكله حقائق بنيوية وثقافية أعمق للعنصرية ورهاب المثلية الجنسية ورهاب المتحولين جنسياً والقدرة على التفضيل والتمييز على أساس الجنس، فإن بعض الجهات تدرك أكثر من غيرها انعدام وجود مساواة فعلية.

كان رد فعل نادي لوس أنجلس لكرة القدم (LAFC) على الهتاف المعادي للمثليين سريعاً وواسعاً ومتسقاً. حرصتُ على حضور المباراة التالية واستمعت إلى خطابات التضامن التي أكّدت أن هذا النادي هو نادٍ يدعو للمحبة وينبذ الكراهية. نادٍ للشمولية لا للإقصاء. لقد شاهدت خطابات عامة قبل المباراة من مدرب النادي وكابتن الفريق، والأهم من ذلك من قادة مجموعات المشجعين. كنت متشككاً، لكنني أردت لنادي لوس أنجلس لكرة القدم (LAFC) أن يفوز، للمساعدة في قيادة التغيير المطلوب في حماية البحار. «شجعوا نادي كرة القدم في لوس أنجلس، أوليه أوليه!».

جلد في اللعبة

في عام ٢٠٢٠، تعاونت مع الفنانة دوريت سيبس في عرض عملها الذي لا يزال مستمراً، ويتناول التزام البشر بالمبادئ والقيم، رغم افتقارهم للتفكير في طريقة تعاملهم مع بعضهم البعض. قبل عقد من الزمان تقريباً، وفي كواليس استوديو سيبس، كنت قد رأيت نسخة طبق الأصل من الكولوزيوم القديم (الذي بُني في روما، إيطاليا، بين عامَيّ ٧٠-٨٠ م)، وكانت هذه النسخة معدّة بطريقة يمكن ارتداؤها. فُتنتُ بما رأيت.

تم شطر المدرّج، وصُنع بحيث يحيط برأس وكتفي شخصين منفصلين، وقد تناول بمهارة العلاقات العدائية التي أثقلت تاريخياً هذا النوع من هندسة المتفرجين. يمكن القول إن الرياضة عموماً تؤجج الانحياز لدى المعارضين. استبدلت ياقة مدرّج سيبس (٢٠١٠) العرض بلقطة مقرّبة وجهاً لوجه. ما الذي يمكن أن نتعلمه إذا قمنا بمد أعناقنا للاستماع إلى الطرف الآخر؟

من صفر إلى عشرة، كيف تقدر مستوى تشجيعك للعبة كرة القدم؟

لاقت فكرة صنع قطعة أكسسوار فنية بهدف تحفيز الحوار والتقارب، صدىً عميقاً لدي، لذا عندما عرضت علي سيبس المشاركة في أداء فيديو جديد، قفزت من الفرح. خرجنا نحن الاثنين نرتدي أقنعة كوفيد-١٩ في الشوارع الجديدة الفارغة المراعية لقواعد التباعد الاجتماعي في الحي الذي أسكن فيه، سرنا ونحن نرتدي نصفين مناسبين بشكل متبادل لمدرّج كامل، شكّلنا أنا وسيبس مشهداً رائعاً. لكن مع ذلك، في لعبتنا المرتجلة، دسّت صديقتي بجرح غير مقصود (لكنه حقيقي). أثناء سيرنا في الشارع في بداية تمثيليتنا الصغيرة، صاحت سيبس مخاطبة إياي بصيغة المؤنث. صُعقت، كنت عالقاً مع مدرّج ضخم حول رقبتي. كان وزنه يثقل كاهلي. كنت كالمكمَّن، حدقت إلى الخارج، محاصراً في الخفاء والصمت. قد يبدو الأمر في ظاهره وكأنه أمر تافه، لكنه في الباطن، يمكن أن يمزق أعمق طبقات الكرامة الإنسانية.

بعد بضعة أشهر، حضرت عرض أداء فيديو سيبس، وفوجئت باستعادة الإحساس بالذات في هذه اللحظة بالذات مع افتتاح العمل. من خلال ثلاث تمثيليات، تتدخل Friendly Fire (نيران صديقة ٢٠٢٠) في المواقف من أجل (إعادة) الاقتراب من العلامات التي أنشئت للتنوع، وكيف نتعامل «نحن» مع بعضنا البعض. أحببت القطعة، ولكني أدركت لاحقاً أن الكلمات التي قلتها من نصفي مدرّجي الآخر لم يمكن تسجيلها، وبالتالي لم تكن في الواقع جزءاً من انعكاس العمل الفني. مع أفضل النوايا، غالباً ما ننطق الكلمات دون أن ندرك ما إذا كانت حطت في مكانها الصحيح أم لا. غالباً ما تتعايش الرأفة أو حتى تتعاشق مع المعاناة. أصبحت مناداتي بصيغة الأنثى جزءاً لا يتجزأ من العمل الفني. ومع ذلك، تبقى سيبس صديقتي التي تساندني وهي عزيزة جداً على قلبي. كلماتها تساعدني في التواصل مع العوالم من حولي. Friendly Fire (نيران صديقة) هو عمل شخصي، لكنه لا يدور حولي على الإطلاق. في مواجهة ضعفي الخاص، جذبني العمل لأرى كيف يمكن للهويات أن تقف عائقاً في الطريق.

المدرّج حول رقبة المرء هو في الواقع أداة رائعة. إذا تمكنا فقط من إعادة وضع الملعب كتكنولوجيا جماعية لإخماد أو ترجيع صدى تلك الأجزاء منا التي تحتاج إلى الاهتمام.

لنفترض أنني رجل أبيض، غير ثنائي الجنس، متحول، شاذ. رياضي محترف سابق. أنا أمارس الرياضة يومياً. أنا أستاذ. على مقياس من صفر إلى عشرة، ما تأثير كل واحدة من هذه الهويات على شخصيتي؟ من خلال مواقفي المختلفة المتمثلة في الامتياز أو التهميش، أحتاج إلى فهم ما هي أوكتافات (النغمات الثماني) التغيير التي أستطيع أن أتفوه بها وأساعد من خلالها.

تكمن مشكلة المشهد الرياضي المعاصر في أننا لا نواجه الآخر بإمكانيات الحداثة. تحدد الرياضات الشعبية إيقاع دخولنا إلى اللعبة وحضورنا وخروجنا منها. لكن مع ذلك، غالباً ما يتم تعليب مواجهاتنا مع الآخر بشكل موحد جاهز، في الملاعب الرياضية.

قواعد السلوك

اندلع شجار، وليس مجرد مشاحنة، في قسم المشجعين في الليلة التي اصطحبت فيها صديقتي لمشاهدة أول مباراة لها لنادي لوس أنجلس لكرة القدم (LAFC). مثل شقّاط الهواء، سُحبت اللعبة من آذاننا، في نفس واحدٍ سريع ومثير، أجساد ذكورية (وبيرة) تتدفق بعنف. كان القتال خطيراً لَدرجة أن أفراد الأمن الأساسيين — الأشخاص الذين يرتدون القمصان الحمراء — لم يستطيعوا صد الهجوم. تصاعد العنف. وصل رجال الأمن من المستوى التالي، ومن بعدهم رجال شرطة بالزي الرسمي، لمواجهة ما أصبح يشبه عملية صيد حيتان شرسة. كنا نجلس في قسم أعلى، لكن مع هذا

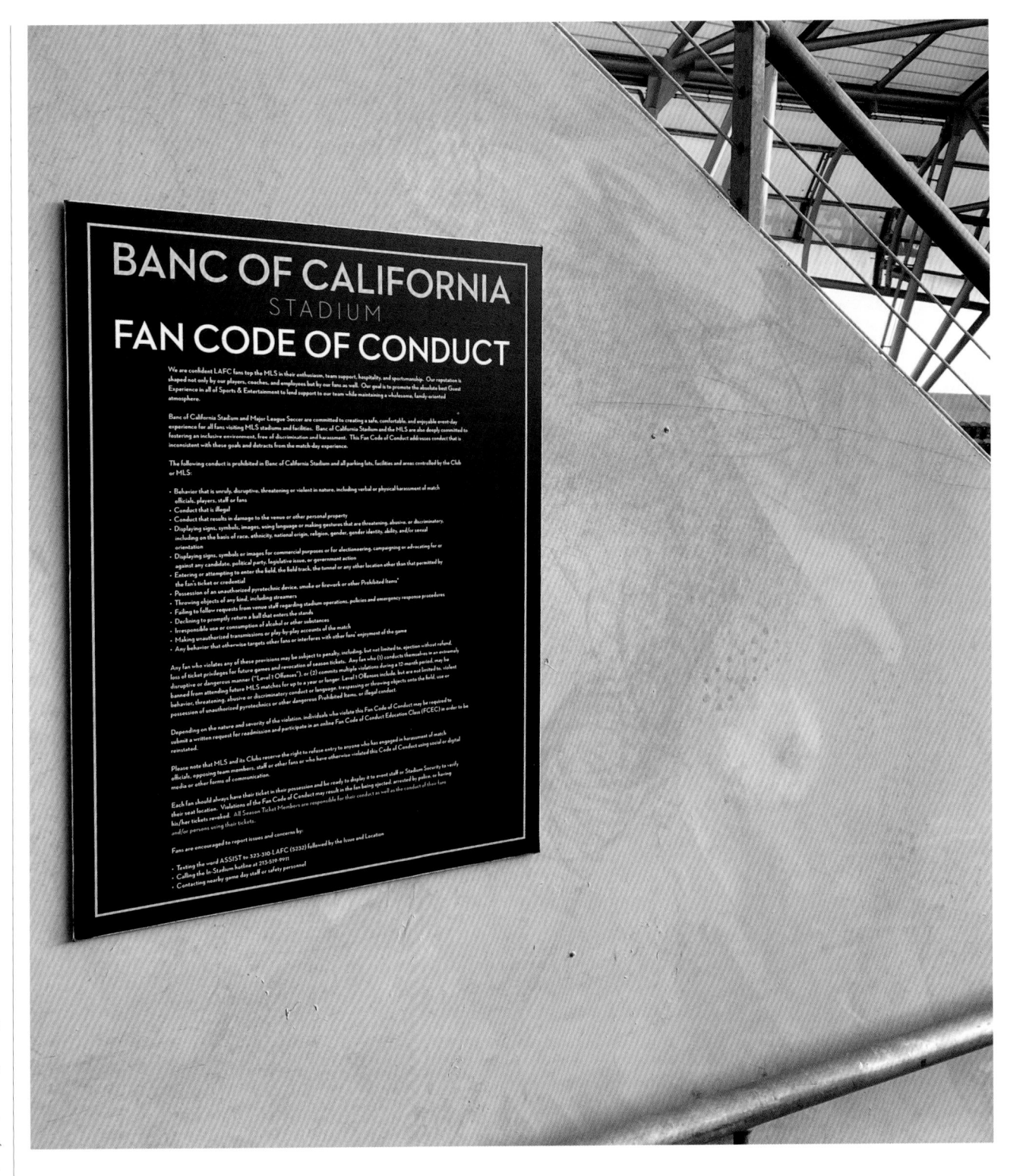

كنا قريبين بدرجة كافية، لدرجة أنني بدأت أبحث عن أقرب مخرج. في النهاية، تمت السيطرة على الفوضى. لكن الهدوء ورفع راية المصالحة وترديد الهتافات والأصوات المنبعثة من مشجعي المدرّج الشمالي فشلت في تهدئة المزاج، مزاجنا نحن على الأقل.

لا أذكر من ربح تلك الليلة. لكن تجربة حضور اللعبة لا تزال راسخة في ذهني. بعد تلك المباراة، وبعد العودة إلى سيارتنا بأمان، بدأت صديقتي تحلل الوضع. تجاوزت كلماتها ولاء المشجعين من الطرفين، وهو أمر لم تشترك فيه بالتأكيد في المقام الأول. قالت: «أعتقد أن لوس أنجلس يقوم بعمل أفضل لناحية توفير مساحة للنساء والعائلات». لقد تبخرت تطلعات الانطباع الأول.

أصوات الشجار مقلقة. في محادثاتنا التي تلت ذلك، شعرت بأنني متورط، ولم أرغب في رؤية الحقيقة التي تشملني. جزء مني استمع ووافق، لكن جزءاً آخر اتخذ منحىً دفاعياً. انزعجت لكنني أردت أن أصر على أن المعارك هي استثناءات، ليست هي القاعدة. الضيق الذي احتل وجه شريكتي منذ اندلاع شجار الشرفة لم يكن فقط بسبب الرجال الذين تقاتلوا في تلك اللعبة، بل بسببي أنا أيضاً. لخصت أين وكيف رأت موقفي، انتشرت كلمات شريكتي اللطيفة، لكن اللاذعة، في الهواء وهي تتابع قائلة: «أنت تميل

نحو هذا النوع من الأماكن والارتباطات الذكورية، لكنها لعب بالنار، لاسيما عندما ترافقها الكحول».

لم يكن الأمر يتعلق بنادي لوس أنجلس لكرة القدم (LAFC) فحسب، بل كان يتعلق بالثقافة الرياضية وذاك الشيء الجذاب: إحساس الأخوة. نعم هذا صحيح. لم أكن منجذباً إلى وضعي كشخص يجلس في «قسم العائلات». كان الوجود في المدرّج الشمالي يغريني أكثر.

إن تتبع التسلسل الثقافي لكرة القدم يحمل آثاراً من ماضي هذه اللعبة، المنغمس كلياً في الممارسات الذكورية السامة والإقصائية. تزخر لعبة كرة القدم بالعدوانية والعنف في كثير من الأحيان.

يصف الكاتب توماس بيج ماكبي، الذكورة والملاكمة في سيرته الثقافية الذاتية التي تحمل عنوان Amateur: A True Story About What Makes a Man (الهواة: قصة حقيقية حول ما يجعل من الرجل رجلاً)، حكايات الذكورة السامّة وقصص الرجال الذين لا يُسمح لهم بالاستسلام للضعف. يصر ماكبي على أن «الملاكمة في أفضل أحوالها تكسر العديد من الثنائيات التي يجب على الرجال تصديقها بشأن أجسادهم وجنسهم، وأنفسهم. من خلال غطائها

إن تتبع التسلسل الثقافي لكرة القدم يحمل آثاراً من ماضي هذه اللعبة، المنغمس كلياً في الممارسات الذكورية السامّة والإقصائية. تزخر لعبة كرة القدم بالعدوانية والعنف في كثير من الأحيان.

[الواقعي] وعنفها، فهي توفر مساحة لما يفتقر إليه الكثير من الرجال مثل الحنان واللمس والضعف».[5]

يجسد لقاء ماكبي الشخصي في الملاكمة الإمكانات الجميلة للرياضة والذكورة معاً. لكن هذا هو الاستثناء.

الرياضة هي منصة قوية نتعرّف من خلالها إلى قواعد الذكورة ونعرضها ونجسّدها. إن الإهانات والقتال ضد المثليين أمر منطقي تماماً عندما تفترض قواعد الذكورة أن كونك رجلًا يعني أنك لست امرأة ويعني ألا تظهر ضعفاً. لكن هذه القواعد تؤذي جميع الأجناس. إن مشروع إعادة صياغة الرياضة دون إقصاء يتطلب مشاركة مدنية، وليس مجرد مشاهدة.

في مقالة عبد الرقيب حول احتمالات تفكيك السيادة والإقصاء في الساحات الثقافية، كتب: «لا أتذكر المرة الأولى التي قدمت فيها عذراً لكوني شاهداً صامتاً».[6] إن تمكين ساحاتنا الثقافية مثل الرياضة أن تكون شاملة، يتطلب مواجهة أدوارنا الفردية بحيث نتنازل عن التمسك بالذكورة والإقصاء والتهميش.

على الرغم من روعة الملاعب والمباريات التي تُلعب فيها، إلا أن التقارب والتجارب الجسدية التي يولدها لا تساعد كثيراً في تسهيل إعادة التكيف الاجتماعي. لا يستطيع المنطق ولا العبارات التي تتفوه بها الجماهير الرياضية أن تكون آلة لبناء التعاطف.

تغيير النبرة

منذ إطلاق ذاك الهتاف لركلة المرمى، أصبحت المواكب التي تسبق المباريات التي ينظمها نادي لوس أنجلس لكرة القدم (LAFC)، تتألف من حاملي رايات يتوزعون على طول محيط الملعب. كل ثالث علم يحمل شعار قوس قزح (شعار المثليين). في ميدان الملعب. الشريط الذي يلف ذراع الكابتن يحمل أيضاً شعار قوس قزح. وفي ٣٣٥٢ هناك المزيد من أعلام قوس قزح.

في هذا الاستاد، يتجمع جمهور متنوع من لوس أنجلس، يرتدي لوني الأسود والذهبي اللذين يتميز بهما نادي لوس أنجلس لكرة القدم (LAFC). يقوم الآباء بتعليم أطفالهم الرقصات التي تتماشى مع الهتافات. تقترب الموسيقى التي تصدح قبل المباراة الناس على اختلاف مشاربهم ولغاتهم. يشترك مشجعو داي هارد الصغار — من أبناء التاسعة أو العاشرة — في تجربة اللعبة بشكل كامل، حيث يقومون بتغطية الملعب بلافتات كبيرة مؤلفة من الأجساد. ثم تعلو أصواتهم دعماً لأصالة النادي وجذوره.

هناك مدونة لقواعد السلوك[7] موزعة في جميع أنحاء الاستاد. صحيح أن إشعار المسؤولية الشعبية في نادي لوس أنجلس لكرة القدم (LAFC) للمساءلة العامة، ربما يبدو مفقوداً من حوكمة المجتمعات الديمقراطية، لكنه تطور ملموس بالفعل. سواء اختار المشجعون الانتباه أم لا، إلا أن تفاصيل العلاقة المتبادلة أصبحت واضحة وضوح الشمس.

بعد المباراة، إذا فاز نادي لوس أنجلس لكرة القدم (LAFC)، يقف لاعب معين أمام المدرّج الشمالي. يشير بوضع السبابة على الشفتين، أو ربما بإيماءة من راحة اليد إلى التزام الهدوء، «هسسسس». وهكذا يلتزم ٣٣٥٢ الصمت. يصدر هتاف مضخم بواسطة البوق يقول «شا لا لا لا إل. إل. ايه. سي.». وبقبضات يد تلكم الهواء ينفجر صوت ٣٣٥٢ ملعلعاً بهتافات النصر: «شا لا لا لا إل. إل. ايه. سي!». إنه صوت الاحتفال، لكن هل هو صوت ذلك الانسجام بعيد المنال، الذي يتوق إليه الجميع؟

طقوس اللعبة هذه ليست جوهرية، فرغم كل شيء لا يزال المرء بحاجة إلى شراء تذكرة كي يحضر المباريات. لكن في ظل فترة الوباء هناك دعوة إلى زيادة الحوار والعمل على الأرض. هناك نواة من أمل في قلب لوس أنجلس، آمل أن أسمع إيقاع الأجساد وصوت ركلات كرة القدم تصدح من جديد، باعتبار كرة القدم أكثر الألعاب جماهيرية، كما أتمنى رؤية الناس تندفع في الشوارع بعد رفع الحظر تماماً. ∎

قائمة المراجع

عبد الرقيب، ح. (٢٠١٧) «They Can't Kill Us Until They Kill Us».
أوهايو: راديو تو دولار.

سيبس، د. (٢٠٢٠) «Friendly Fire». [فيلم فيديو].

نادي لوس أنجلس لكرة القدم (LAFC) [دون تاريخ]، Code of Conduct.
تم الاسترجاع من: lafc.com/news/fan-code-of-conduct.

ماكبي، ت. ب. (٢٠١٨)
«Amateur: A True Story About What Makes a Man».
نيويورك: سيمون وشوستر.

توسان، ج-ب. (٢٠١٧) «Football». لندن: طبعات فيتزكارالدو.

ملاحظات

١ توسان، ١٩.
٢ تواصل شخصي مع فريق التسويق في LAFC.
٣ عبد الرقيب، ٥٤.
٤ المصدر نفسه، ٥٧.
٥ ماكبي، ١٩٠.
٦ عبد الرقيب، ٥٤.
٧ نادي لوس أنجلس لكرة القدم (LAFC).

يتطلب مشروع إعادة صياغة الرياضة دون عمليات إقصائية، نوعاً من المشاركة المدنية وليس فقط المشاهدة.

توقعات كبيرة لصوت الجيل القادم

دنيس باكستر

أنا أعمل مصمم صوت للإنتاج الرياضي الحي منذ أكثر من ٣٥ عاماً. من اللحظة الأولى التي دخلت فيها شاحنة البث التلفزيوني في أول برنامج مباشر لي، كان هدفي دائماً هو الترفيه عن المستمعين. صحيح أن البعض قد يقول إنني أسجّل أصوات الأنشطة التي تحدث خلال فعاليةٍ ما، إلا أنني لا أعتقد أن العرض الرياضي هو فيلم وثائقي. إذا كنت تعتقد أن النقل الرياضي هو فيلم وثائقي، فلا بد أنك كرهت ما فعلته المحطات وشبكات البث خلال موسم ٢٠٢٠، حيث كانت تُشغّل أصوات الجماهير المسجلة مسبقاً لتبدو وكأنها تصدر من تلك الملاعب الفارغة.

إن تحقيق توقعات جمهور القرن الحادي والعشرين بالنسبة للصوت هو أمر معقد، بل مثير للجدل في بعض الأحيان. يجب أن يبدأ مصمم الصوت المختص المبدع بوضع خطة عمل وخارطة طريق لضمان النجاح. إن تلبية توقعات المشاهدين/المستمعين

أمر صعب للغاية، لاسيما عندما نفكر في التأثير الذي تركه صوت الأفلام والألعاب الإلكترونية على التلفزيون. لطالما كان صوت الفيلم عامل جذب رئيساً في الشاشة الكبيرة، وهو بالتأكيد قد غيّر توقعاتنا بالنسبة للأصوات من حولنا. ففي فيلم ديرتي هاري (للمخرج دون سيغل، ١٩٧١) مثلاً جرى تضخيم صوت الطلقة النارية، وأضيفت إلى الخلطة مؤثرات الرعد والانفجارات، ما جعل المشاهد يحسب أن الخطر الداهم آتٍ لا محالة، مع أن صوت الطلق الناري الحقيقي في الحياة الواقعية ليس كذلك. مع ظهور الألعاب الإلكترونية، غيّر مصممو ألعاب الفيديو معنى الترفيه عندما قاموا بتعديل الموسيقى التصويرية المرافقة لألعاب الفيديو. عززت ألعاب الفيديو الطلب على سماع أصوات أكثر تناسقاً، ناهيك عن الدغدغة الحسية التي تثري تصميم صوت اللعبة. صوت اللعبة هو الاستنساخ المثالي للبيئة المثالية، من حيث التقاط الصوت

وتسجيله. لا شك أن صوت الأفلام والألعاب قد أثر على التوقعات السمعية للترفيه الإلكتروني، وربما ترافق بتطلعات غير واقعية.

أذكر هنا أمثلة من الأفلام والألعاب في محاولة لإحياء صوت الرياضة، وتعزيز القيمة الترفيهية. لأنك عندما تذهب إلى السينما، يكون الجمهور هادئاً ومركزاً على الشاشة، كذلك هو الحال في الألعاب. بينما — وعلى عكس البرامج التي يحركها النص — غالباً ما تترافق البرامج الرياضية والترفيهية بحضور اجتماعي — وبالتأكيد لا توجد منصة أفضل من التلفزيون لمتابعة الألعاب الرياضية. يتيح الصوت الذي يرافق عرض الأحداث الرياضية على التلفزيون للمشاهد/المستمع، الاستمتاع بالمباراة وعدم تفويت أي حركة. عندما يقع حدث ما على الشاشة، يجذب الصوت انتباه المشاهد/المستمع إلى التلفزيون لاستعراض لقطات الإعادة والوصف والتعليق، بحيث لا يفوّت الجمهور أي لحظة مهمة.

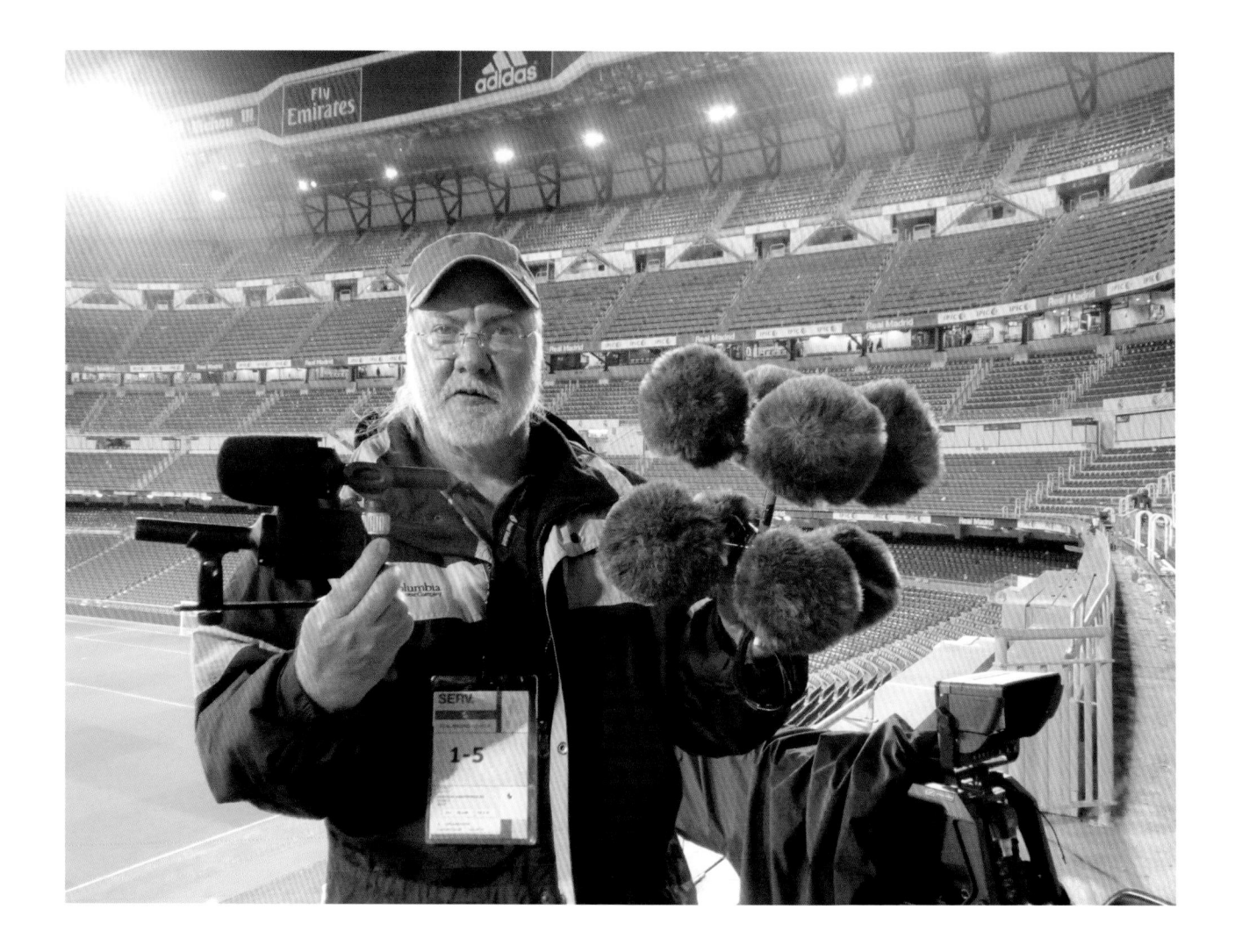

غالباً ما توجد قيود تقنية تواجه إيصال الصوت الذي يتوقعه المشاهد/المستمع. عندما تكون هناك أصوات لها نفس الارتفاع أو ذات محتوى تردد مشابه، فعادة ما «يخفي» الصوت الأعلى الأصوات الأكثر خفوتاً. قمت ذات مرة بتغطية رياضة سباق السيارات، التي يغلب فيها صوت المحركات على كل شيء تقريباً—بشكل لا يقاس—لا سيما على صوت الجماهير. شعرت بالإحباط لأنني لم أتمكن من التقاط صوت شريحة كبيرة من المتفرجين، تحديداً المتواجدين عند خط النهاية. يمكنك أن ترى بوضوح حماسة المعجبين، ولكن مع عبور مجموعة السيارات خط النهاية، تغطي أصوات السيارات على هتاف الناس. أنت تعرف أن صوت الحشد موجود، والجمهور الذي يحضر المباراة عبر وسائل الإعلام يعرف أيضاً أن صوت الجمهور موجود، لكن من المستحيل التقاط أصوات الحشد بميكروفونات البث العادية.

كان الحل واضحاً: استخدام داعمات الصوت. لقد بدأت مسيرتي المهنية في أحد أستوديوهات التسجيل، ونقلت التجارب التي حصلت عليها هناك إلى مجال إنتاج البث، ومن هنا لجأت إلى استخدام الحلقات والعينات الصوتية من البداية. اتهمني بعض الأشخاص الذين عاصروني بأنني كنت «أغشّ»، وأن استخدام العينات يخدع الجمهور. تساءلت كيف ذاك، طالما أنني أستخدم الأصوات الحقيقية للمكان أو للرياضة التي أنقل أحداثها. أجبتهم بأنني أرضي توقعات جمهوري ولا أصنع فيلماً وثائقياً. من كنت أغش؟ لم أسمع أحداً يشتكي من صوت الأفلام أو الألعاب، إلا إذا كان الصوت سيئاً أو غير واقعي. وفي الواقع لم يتصل بي أحد من المستمعين للشكوى أو تقديم ملاحظات تتعلق بجودة الصوت،

كاتب المقال، دنيس باكستر، يجمع الميكروفونات بعد ليلة من الاختبارات والتسجيل. بإذن من © دنيس باكستر.

رغم أن الصحافيين[1] كتبوا عن هذا الاتهام. إن استخدام داعمات الصوت للتلفزيون مستمر منذ عقود، لكن لا أحد يعترف بذلك.

يبدأ تصميم الصوت في الأساس بفحص شامل للحدث، بدءاً من المكان الذي تريد وضع المستمع فيه. بشكل عام، يضع تصميم الصوت المستمع/المشاهد في أفضل مقعد في المكان — وهو المكان المتعارف بأنه في وسط الصفوف الأمامية من المدرجات الجانبية، صفان للخلف. هذا المكان جيد لأنه يركز انتباه المشاهد مباشرة على الصورة، وهو مبدأ أساسي لربط الصوت بالصورة.

نجح هذا النهج بشكل جيد مع الصوت الأحادي والمجسم، لأن الصوت والصورة كانا أمام المشاهد/المستمع مباشرة. لكن اختراع الصوت المحيطي أتاح إمكانية وصول الصوت من الخلف، وهذا وفر إمكانيات جديدة ومبتكرة لمصمم الصوت. لقد وسّع الصوت الغامر الآفاق أكثر فأكثر من خلال السماح بالتوسع الإبداعي للأصوات بحيث تحيط بالمستمع من كل جانب، وبالتالي تضمن اختباره لأبعاد جديدة. من الواضح أن الأصوات الصادرة من خلف المستمع وفوقه يمكن أن تشتت انتباهه، إذا لم تكن مناسبة، لكنها تكون مسلية فعلاً عند تطبيقها بشكل خلاق ومناسب. عندما بدأت في استخدام الصوت المحيطي للرياضة، كان أحد مبادئي الأساسية هو وضع المشاهد في خضم الحدث، وكأنه واحد من الرياضيين. بالتأكيد، هذا امتياز إبداعي، لأن الدماغ البشري ليس مبرمجاً بالضرورة لتفسير الأصوات من الخلف والأعلى بشكل واضح.[2]

بالنسبة لمباريات الملاكمة مثلاً، أفضّل أن أضع أصوات المدربين ولكمات الملاكمين في القنوات الخلفية، ما يعطي انطباعاً صوتياً بأن الملاكم مطوّق. يبلغ معدل اللكمات في القنوات الخلفية نصف مستواه في القنوات الأمامية، والهدف من هذا إبراز اللكمات في مجال الصوت بأكمله من دون إعطاء

انطباع بوصول اللكمات من الخلف. بالنسبة للمدربين، أضع الصوت كاملاً في القنوات الخلفية، لأن تصميم الصوت الخاص بي كان يهدف إلى تعزيز حقيقة وجود المدربين خلف الملاكم.[٣]

يضيف إطار الكاميرا والمنظور وضوحاً لتصميم الصوت أيضاً. تتألف رياضة سباق السيارات عادةً من ثلاثة عناصر محددة بوضوح: لقطة واسعة لمضمار السباق، ولقطة قريبة للسيارات المارة أمام الكاميرا، ولقطة للسائق من داخل السيارة. توخياً للدقة، يجب أن ترافق اللقطة الواسعة مع أصوات بعيدة من المضمار؛ أما الكاميرا الموجودة بجانب المضمار فتستفيد من «تأثير دوبلر»[٤] (تغير ظاهري للتردد أو طول الأمواج)؛ ويجب أن يكون الصوت في داخل السيارة تجربة كاملة غامرة وكأن المشاهد موجود داخل السيارة أثناء السباق.

مع توزيع الميكروفونات في كل مكان—في الملعب، على الكاميرات المحمولة، على المدرجات، على أعمدة المرمى، على المعدات الرياضية، ومؤخراً، حتى على اللاعبين والرياضيين أنفسهم—أصبح بالإمكان تقديم لقطات عالية الجودة وتعزيز مصداقية الصور، ما يجعل المعادلة الترفيهية كاملة.

يجري مزج الصوت الرائع وتحسينه وتعديله لتوفير مرافقة محفزة للسمع تدعم البانوراما المرئية. فصوت حفيف شبكة كرة السلة مثلاً لا يمكن سماعه في الملعب كما يُسمع من خلال النقل المتلفز. صوت حفيف كرة السلة هو صوت «مصنوع من أجل التلفزيون»، وبعد فترة من تطبيق هذه التقنيات أصبحت هذه التفسيرات الصوتية من الأمور التي يتوقع الجمهور سماعها[٥] بشكلٍ دائم.

اختبار ميكروفون الصوت المحيطي الأمامي والخلفي من الجيل الأول في إحدى مباريات كرة القدم. بإذن من © دنيس باكستر.

عندما بدأت في استخدام الصوت المحيطي في الرياضة، كان أحد مبادئي الأساسية هو وضع المشاهد في وسط الحدث، كما لو كان يجلس بين الرياضيين.

التكنولوجيا وإمكانيات التغطية الصوتية الرياضية

يلعب الذكاء الاصطناعي دوره عندما يقوم الكمبيوتر بتحليل أنماط إنتاج حدث ما. في غضون فترة زمنية قصيرة، يكتشف الذكاء الاصطناعي أماكن التكرار ويفحصها ويبرمجها على شكل حلقات للحدث. يقوم الكمبيوتر بأرشفة أنماط الإنتاج هذه لإجراء مقارنات ودراسة عميقة يُستفاد منها في المستقبل. ترسم رؤيتي للمستقبل صورة مختلفة لعلم الصوت الذي نعرفه،[7] وفنونه وممارسته. أستطيع أن أرى بوضوح مستقبلاً تقوم فيه «الروبوتات» و«الدرويدات» بإخراج الأحداث الرياضية الحيّة وفبركتها من دون تدخل بشري يذكر.

إن الكاميرات الروبوتية موجودة منذ فترة، ولا توجد أسباب تمنع الكاميرات والأصوات من اتباع الأوامر الإلكترونية للكمبيوتر. تخيل هذا السيناريو لمباراة كرة القدم: يتوقع الكمبيوتر أنه بعد

باستخدام الصوت المخصص للرياضات الحية، يمكن للمصمم إنشاء مسار صوتي، رغم أنه لا يعيد بالضرورة إنشاء صوت تلك الرياضة. في لعبة البيسبول مثلاً، يتوقع التلفزيون سماع صوت طقطقة المضرب وهو يضرب الكرة، لكنه لا يتوقع سماع صوت الباعة وهم يبيعون الفول السوداني والفشار[6] للمتفرجين. صوت المضرب ضروري بينما سماع أصوات الباعة هو «مكوّن خفي».

مع استمرار المتعهدين والمصممين الصوتيين في محاولة تلبية توقعات الجماهير المتطلبة، نشهد بالفعل استخدام الأتمتة والذكاء الاصطناعي. في الماضي كان من الشائع أن يستخدم متعهدو الصوت ملفات الفيديو والصوت معاً، حيث يُشغّل الصوت تلقائياً مع تبديل الكاميرات، لكننا بتنا الآن مستعدين لنقلة نوعية في الإنتاج التلفزيوني الرياضي المباشر.

إحدى الركلات الركنية، سينطلق سبعة من أصل عشرة مخرجين لأخذ لقطة واسعة لميدان اللعب. تقوم الخوارزمية بتوجيه كاميرات محددة لمتابعة الكرة، بينما تقوم في الوقت نفسه بتوجيه الكاميرات الأخرى لمتابعة المدربين. يمتلك «الروبوت-المخرج» مكتبة كاملة من الاحتمالات لوضعية كل رياضي وكل كرة وكل مدرّب، وهو يقوم بإجراء ملايين المقارنات والحسابات. يمكن أن تشتمل الأعمال التي يسيّرها الذكاء الاصطناعي أيضاً على تفسير الكلام من المعلقين المباشرين، حيث يتعلم الكمبيوتر أنماط كلام المعلقين، ويفلتر هذه المعلومات محوّلاً إياها إلى إشارات عمل إضافية لمتابعة قصص أخرى مثيرة للاهتمام، داخل الملعب وخارجه.

كبديل، يمكن للكمبيوتر استيعاب جميع البيانات وإنشاء مسار للتعليق— عملية التركيب الصوتي معروفة منذ فترة، وبمجرد أن يكون لديك تتبع بصري، يصبح من الممكن للمعلقين الآليين تفسير مجريات اللعبة خطوة بخطوة، وإعادة تركيب الصوت لإكمال التجربة بأكملها. يُعرف هذا أيضاً باسم «الواقع المعزّز البديل».

تعد صوتيات الجيل الثاني (NGA) أكثر من مجرد تجربة صوتية، فهي تفاعلية وشخصية. إن «تجربة الشاشة الثانية» هي نتيجة لعادات المشاهدة لدى المستهلكين وقصر مدى انتباههم: تشير ملاحظاتي إلى أنه من النادر رؤية شخص ما دون هاتفه الخلوي، حتى عند مشاهدة التلفزيون، ومن هنا فإن محطات البث ومنشئي المحتوى ومالكيه يبحثون عن طرق لجذب جمهورهم ودفعه إلى خوض التجربة بشكل أعمق بدلاً من مجرد تصفح القناة. كما أشرت سابقاً، ترتبط الألعاب الإلكترونية بالجمهور بشكل مختلف عن التفاعل السلبي لمشاهدي التلفزيون، فهي تحتاج نوعاً من التفاعل. يسمح التفاعل بإضفاء الطابع الشخصي على الصوت حسب ذوق المستهلك الشخصي. فأنت مثلاً قد

لا ترغب في الاستماع إلى صوت المعلّق طوال فترة المباراة الرياضية، بل قد ترغب في سماع أصوات المدربين أو الرياضيين.[٨]

يعد الصوت الشخصي أمراً مثيراً للجدل إلى حدٍ ما، لأن المستهلك يتحكم في التجربة ولا يشارك بشكل كامل في العرض التقديمي الذي يريد منه منتجو المحتوى تجربته. هناك سبب وجيه وراء إخفاء أصوات المدربين الرياضيين فهم يستخدمون في كثير من الأحيان كلمات بذيئة قد تكون مسيئة للمشاهدين أو لا يجوز بثها. لكن مع هذا يمكن أن يكون صوت المدربين ممتعاً للأشخاص المستعدين لتقبل العبارات المسيئة، وهناك أيضاً من يدفعون المال لسماع صوت المدربين، وهو مصدر دخل جديد لمنتجي المحتوى.[٩]

كيف وصلنا إلى هنا؟ لا شك أن التكنولوجيا هي أحد العوامل، لكن التأثيرات الخارجية مثل السينما والألعاب، ناهيك عن الإلهام والقليل من السحر الإبداعي البشري—تبقى هي المكوّنات السرية التي تحدد مسيرة روائع الصوت. لقد منحتنا التكنولوجيا أعداداً متزايدة من القنوات والمزيد من الاحتمالات للحصول على صوت غامر تفاعلي. ألهمت الأفلام والألعاب مصممي الصوت وحفزتهم على التفوق بما يتجاوز التوقعات السابقة لمعظم إنتاجات الصوت التي يتم بثها، لكن «المكوّن السري» هو سحر الخيال والتعليق اللحظي للواقع.

طموحي هو أن أكون مصدر إلهام في مسيرة تطور الصوت للوصول إلى مستوى أعلى من مشاركة الجمهور. الصوت هو الذي يضفي الأبعاد على شاشة العرض المسطحة (مهما كان اتساعها). ∎

مقارنة بين الميكروفونات في لعبة بيسبول لإجراء عملية اختيار وتعميم موضوعية. بإذن من © دنيس باكستر.

ملاحظات

قائمة المراجع

راديو بي بي سي ٤ (٢٠١١) ‹The Sound of Sport›، إنتاج بيرغرين أندروز لـ فولينغ تري برودكشنز. [مدونة صوتية]. تم الاسترجاع من: 99percentinvisible.org/episode/the-sound-of-sports/.

باكستر، د. (مايو/يونيو ٢٠٠٩) ‹The Art of Sound›، ريزولوشن ماغازين ٨(٤)، ٦٥.

باكستر، د. (مايو ٢٠١٣) ‹Big Expectations›، ريزولوشن ماغازين ١٢(١)، ٥٧.

باكستر، د. (مايو/يونيو ٢٠١٤) ‹The Case for Personal Sound›، ريزولوشن ماغازين ١٣(٤)، ٦١.

باكستر، د. (سبتمبر ٢٠١٦) ‹Back Peddling›، ريزولوشن ماغازين ١٥(٦)، ٦٥.

باكستر، د. (مايو ٢٠١٧) ‹High Energy Immersive Sound Production›، ريزولوشن ماغازين ١٦(٣)، ٥٨.

باكستر، د. (أكتوبر ٢٠١٨) ‹i soundbot›، ريزولوشن ماغازين ١٧(٧)، ١٤.

تقرير كولبرت (٢٦ يوليو ٢٠١٢)، الحلقة ١,٠٦٤، كوميدي سنترال. [برنامج تلفزيوني].

إن. بي. آر (٢٠١٢) ‹Making The Olympics Sound Right, From A «Swoosh» To A «Splash»›، إنتاج بيكي سوليفان أول ثينغز كونسيدرد. [مدونة صوتية]. تم الاسترجاع من: npr.org/sections/thetorch/2012/07/28/157442046/making-the-olympics-sound-right-from-a-swoosh-to-a-splash.

١ انظر راديو بي بي سي ٤؛ الإذاعة الوطنية العامة؛ تقرير كولبير.
٢ لمزيد من المناقشة انظر: /sciencedirect.com/topics/ medicine-and-dentistry/sound-localization.
٣ باكستر، ٢٠١٣.
٤ التغيير في التردد الملحوظ للموجة (الكهرومغناطيسية) بسبب الحركة النسبية للمصدر والمراقب. انظر: www.sciencedirect.com/topics/earth-and-planetary-sciences/doppler-effect.
٥ باكستر، ٢٠١٧.
٦ نفس المصدر.
٧ باكستر، ٢٠١٨.
٨ باكستر، ٢٠٠٩.
٩ باكستر، ٢٠١٤؛ ٢٠١٦.

كلمتان مشتركتان

آشلي ستيوارت في حوار مع علي خالد وزهرة لاري ومريم فريد—ثلاثة أشخاص مختلفون تماماً يجمعهم شيئان فقط هما الرياضة والإعلام.

آشلي ستيوارت صحافية نيوزيلندية تعيش في دبي وتركز على القضايا الاجتماعية.

علي خالد صحافي مقيم في دبي ومحرر رياضي في عرب نيوز. قام بإخراج الفيلم الوثائقي «أنوار روما» (٢٠١٦).

زهرة لاري بطلة الإمارات في التزلج على الجليد خمس مرات.

مريم فريد عضو في الفريق الوطني لسباقات المضمار والميدان في قطر وخريجة جامعة نورثويسترن قطر (دفعة ٢٠٢١).

خلال حياته المهنية الطويلة في إعداد التقارير عن الرياضة في الشرق الأوسط، كان علي خالد شاهداً على العديد من النجاحات والإخفاقات، الأداءات العالية والمتدنية. ورأى المشهد الرياضي ينمو وينضج. لكنه مع ذلك يقول إن الطريق لا يزال طويلاً قبل أن تصل التقارير الرياضية في المنطقة إلى المستوى الاحترافي الذي نراه في أوروبا.

آشلي ستيوارت: من خلال تجربتك كصحافي، ما الفرق بين إعداد التقارير الرياضية في الوطن العربي وإعدادها في الدول الأخرى برأيك؟

علي خالد: لقد قطعت التقارير الرياضية هنا [في الوطن العربي] شوطاً طويلاً في العقدين المنصرمين. في الماضي، كانت التقارير تميل نحو المديح بدل النقد. لم يكن وصول وسائل الإعلام إلى المتحدثين الرسميين واللاعبين والمدربين بالأمر السهل في الماضي، وخاصة في كرة القدم، واستمر الوضع على هذه الحال فترة طويلة. لكن بعد الإصلاحات التي أدخلت على دوري المحترفين في الإمارات العربية المتحدة عام ٢٠٠٧، أصبح هناك عنصر واضح من الاحترافية في ما يتعلق بأمور التواصل. بات اللاعبون والمدربون مطالبين رسمياً بإجراء المقابلات بعد انتهاء المباراة، ويمكن تغريمهم إذا لم يفعلوا ذلك. أدى ذلك إلى تحسين تقارير كرة القدم بشكل كبير، وكذلك وسائل التواصل الاجتماعي. لكن مع هذا لا يزال التواصل مع الأندية من خلال الهاتف أو البريد الإلكتروني للحصول على المعلومات محبطاً وعديم الجدوى أحياناً.

آشلي ستيوارت: عندما نتحدث عن كرة القدم، لا تكون دولة الإمارات أول البلدان التي تخطر في بالنا. لماذا؟

علي خالد: الإجابات هي ثقافية في الغالب. لا تزال كرة القدم الرياضة الأكثر شعبية حتى الآن في دولة الإمارات، سواء للإماراتيين أو الوافدين، لكن عدد السكان والتركيبة السكانية لا يساعدان على خلق ثقافة قدم قوية. يمثل الإماراتيون أقل من ٢٠ في المئة من سكان الإمارات العربية المتحدة، وببساطة لا توجد أعداد كافية منهم لملء الملاعب أو الوصول إلى الطاقة الاستيعابية المطلوبة، خاصة عند التفكير في العدد القليل من النساء اللواتي يقصدن المباريات. الوافدون بالمقابل (وكذلك حال العديد من الإماراتيين أيضاً) يهتمون بمتابعة البطولات الخارجية، مثل الدوري الإنجليزي الممتاز. هناك عامل آخر هو عدد الفرق المتقاربة مكانياً. اعتادت دبي أن تضم خمسة فرق تفصل في ما بينها مسافة تقل عن نصف ساعة بالسيارة، قبل أن يصدر صاحب السمو الشيخ محمد بن راشد آل مكتوم، نائب رئيس دولة الإمارات العربية المتحدة، قراراً بضم ثلاثة منها ضمن فريق واحد. يبعد نادي الجزيرة في أبوظبي عن فريق الوحدة بالسيارة دقائق فقط، لذا فإن عدد المشجعين، المنخفض أصلاً، يتوزع بين الفريقين.

آشلي ستيوارت: أثناء عملك على «أنوار روما»، قمت بدمج الصورة المتحركة مع الصوت والموسيقى والنص. ما الفرق بين إخراج هذا المشروع وبين عملك الصحفي؟

علي خالد: هناك الكثير من أوجه التشابه، معظمها تكمن في هيكلة القصة، فضلاً عن طريقة البحث. لكن هناك اختلافات كثيرة أيضاً. يستغرق الوصول إلى اللقطات الأرشيفية—المطبوعة ومقاطع الفيديو—وقتاً طويلاً، ويمكن أن يكون ذلك مكلفاً للغاية لاسيما عند التعامل مع المشاريع التاريخية في المنطقة، لأن المصادر غالباً ما تكون غير متوفرة. كان الإنتاج تجربة جديدة تماماً

عليّ كمخرج لأول مرة. لحسن الحظ، عملت مع طاقم رائع من ذوي الخبرة من شركة «إيميج نيشن» في أبو ظبي، التي قامت بتمويل المشروع وإنتاجه.[1] أخيراً، تأتي مرحلة ما بعد الإنتاج، التي تتطلب عناصر من الصحافة والإخراج معاً، وهذه المرحلة يمكن أن تستمر لأشهر.

آشلي ستيوارت: ما أهمية إنشاء مادة إعلامية توثّق صوت تاريخ كرة القدم الإماراتية بالنسبة لك؟

علي خالد: رغم أنني لست إماراتياً إلا أنني نشأت وترعرعت في أبو ظبي وأعتبر الإمارات وطني. لطالما شغلت كرة القدم حيزاً كبيراً من حياتي، في كافة مراحلها. ومن المفارقة، أن تأهل الإمارات لكأس العالم ١٩٩٠ في إيطاليا الذي يعالجه فيلم «أنوار روما»، تزامن مع إقامتي حينذاك في لندن، لذا فاتتني المشاركة في الاحتفالات. بعد سنوات، وأثناء كتابتي مقالة بمناسبة الذكرى العشرين لهذا الإنجاز، أدركت أن قصة بطولة التأهل في سنغافورة أصبحت شبه منسية في الإمارات العربية المتحدة، لاسيما بين جيل الشباب. لقد كان التوقيت مثالياً لإعادة طرح القصة.

آشلي ستيوارت: كثير من الناس لا يعرفون أن الإمارات شاركت في بطولات كأس العالم. كيف استطعت جمع هذه الأحداث معاً؟

علي خالد: بالنسبة لي، يبقى هذا أفضل إنجاز رياضي لكرة القدم في الإمارات العربية المتحدة. جاء ذلك بعد ١٨ عاماً فقط من استقلال البلاد، ما يعني أن اللاعبين المعنيين قد ولدوا قبل أن تكون هناك دولة موحّدة. يذكر اللاعبون أنفسهم في الفيلم الوثائقي أنهم نشأوا وهم يلعبون مرتدين الكندورة (الزي الوطني الرجالي في الإمارات العربية المتحدة) في الشوارع المتربة.

لقد كانت معجزة أن يتأهلوا إلى نهائيات كأس القدم عام ١٩٩٠ في إيطاليا. لقد وضعوا اسم الدولة على الخريطة في ذلك الوقت. كانت هناك العديد من العناصر التاريخية المواتية، فبسبب نشأتي في الإمارات وكوني من كبار مشجعي كرة القدم، كان من الطبيعي أن أفكر بهذا الموضوع، لاسيما وأن الكثير من تفاصيله كانت راسخة في الذاكرة. كنت مهووساً بحملات كأس العالم وتاريخها أيضاً، لذا كنت أدرك تماماً ما تعنيه تصفيات الإمارات ضمن السياق الأكبر. بالنسبة لي، كان الفيلم يتمتع بجميع مقومات القصة الرائعة التي لم تحظَ بما تستحق من الاهتمام.

صحيح أن الصحافيين من أمثال علي خالد هم المسؤولون عن صياغة قصص الرياضيين وروايتها—لكن كيف يستفيد الرياضيون أنفسهم من الطريقة التي يتم بها تمثيلهم في وسائل الإعلام الرئيسية؟ نتحدث ضمن هذا السياق إلى لاعبتين إقليميتين بارزتين نسألهما عن نضالهما من أجل التمثيل المتكافئ في وسائل الإعلام مع أقرانهما من الرجال.

آشلي ستيوارت: «إماراتية» و«متزلجة على الجليد» مصطلحان لا يجتمعان في العادة—كيف دخلت هذا المجال؟

زهرة لاري: وقعت في حب هذه الرياضة مذ كان عمري ١١ عاماً فقط، بعد مشاهدة فيلم ديزني «أميرة الجليد». ذُهلت تماماً بجمالها. أود أن أقول إن التزلج الفني على الجليد هو فن ورياضة—وهذا سبب فرادته وتميزه. في اليوم التالي لمشاهدتي الفيلم، بدأت التزلج على الجليد لأول مرة، والباقي معروف.

زهرة لاري: بما أنني بدأت في وقت متأخر جداً [بدأت زهرة دروس التزلج في سن ١٣]، كان علي أن أبذل جهداً أكبر من أجل اللحاق بمستوى المتزلجين الدوليين الآخرين. كنت أتدرّب ست ساعات في اليوم ستة أيام في الأسبوع. كنت أذهب للتزلج قبل المدرسة وبعد المدرسة. لهذا السبب كنت أول عربية تؤدي الوثبة الثلاثية في مسابقة دولية.[3]

آشلي ستيوارت: كيف يمكننا أن نرفع أصوات النساء في الرياضة؟

زهرة لاري: أفضل طريقة في رأيي هي أن تدعم المرأة النساء الأخريات.[3] إذا حدث ذلك، فلن يقف شيء في طريقنا.

آشلي ستيوارت: لقد كسرتِ ما هو متعارف عليه وتصدّرتِ عناوين الصحف في جميع أنحاء العالم لكونك أول متزلجة إماراتية. لكن النساء حول العالم يتنافسن في هذه الرياضة بشكل منتظم. ما شعورك وأنت تضعين حجر الأساس لطريقٍ جديدٍ وفريد بالنسبة لنساء بلدك؟

زهرة لاري: في كل مكان أذهب إليه، تحيط بي وسائل الإعلام.[5] في كل مسابقة وفي كل بلد، أجد وسائل الإعلام بانتظاري لرؤيتي وأنا أتزلج وإجراء مقابلات معي. كانوا يستغربون دائماً من مستوى مهارتي وبراعتي وقدرتي على المنافسة على المستوى الدولي. بصراحة لقد تقصّدت هذا لأظهر للعالم أننا أقوياء كإماراتيين. ستجدوننا نتنافس في جميع الرياضات الشتوية والصيفية. سترونا نحصد الميداليات ونقف على منصات التتويج، وكل ذلك لأننا نحصل على دعم كبير من بلدنا. لذا، أود أن أشكرهم على دعمهم لنا ومساعدتنا في إظهار قدراتنا للعالم.

آشلي ستيوارت: ما رأيك بتمثيل اللاعبات الرياضيات الإماراتيات في الإعلام مقارنة بنظرائهن من الذكور؟

زهرة لاري: أشعر أن العالم كله يدور حول تمكين المرأة هذه الأيام،[2] ودعم النساء وتشجيعهن في جميع الألعاب الرياضية. الإمارات العربية المتحدة تساوي بين الرياضيين ذكوراً وإناثاً. إنهم يدعموننا جميعاً، ويساعدوننا في الوصول إلى أفضل المراكز التي يمكننا الوصول إليها. في وسائل الإعلام، يمكنك في الواقع مشاهدة المزيد من الإناث في الرياضة وعلى أغلفة المجلات وعلى وسائل التواصل الاجتماعي.

آشلي ستيوارت: كنت أول متزلجة إماراتية تنافس على المستوى الدولي. كيف تغلبت على المفاهيم الثقافية المسبقة حول التنافس في هذا المجال؟

زهرة لاري: عندما بدأت المنافسة أول مرة على المستوى الدولي وأصبحت معروفة، كنت لا أزال صغيرة ولم أفهم حقاً أهمية ما فعلته. لقد خرجت للتو على الجليد وفعلت ما أحبه، أي التزلج. بعد ذلك قررت أنني إذا كنت سأفعل ذلك، فيجب أن أضع فيه كل طاقتي. بالطبع، واجهت بعض الآراء السلبية على وسائل التواصل الاجتماعي، لكنني لم أول ذلك أي اهتمام لأن بلدي كان يدعمني مئة في المئة، ويفخر بي. لقد علمتهم ما هي هذه الرياضة، والآن أصبح لدينا منتخب إماراتي ومئات المتزلجين في جميع أنحاء الإمارات.

آشلي ستيوارت: ما أكبر العقبات التي واجهتك في المنافسة على المستوى الدولي؟

إن تحطيم الصور النمطية في وسائل الإعلام حول الإناث اللواتي يحققن بطولات رياضية من الشرق الأوسط ليس بالأمر السهل. لكن، كما قالت زهرة لاري، هي مهمة يأخذها الكثير من الرياضيين الرواد على محمل الجد. تقول مريم فريد إن الإضاءة على المفاهيم الثقافية المغلوطة أمام العالم كله، هو أحد أكبر التحديات التي تواجهها.

آشلي ستيوارت: لا يوجد الكثير من اللاعبات القطريات اللواتي يتنافسن على المستوى الدولي، خاصة في سباقات ألعاب القوى—كيف دخلت هذه الرياضة؟

مريم فريد: أحببت ممارسة الرياضة منذ نعومة أظفاري. كنت دائماً الفتاة النشيطة في المدرسة الثانوية، وكنت أنافس في كل شيء—شاركت في كل الألعاب: مباريات كرة القدم، ألعاب القوى، السباحة، كرة الريشة والجري. كنت دائماً أتفوّق على الجميع وأحتل المركز الأول.[1] تعلمت في مدرسة مختلطة، وكنت أتغلب على الأولاد والبنات.

آشلي ستيوارت: كيف تغلبت على المفاهيم الثقافية الخاطئة حول تنافسك في هذا المجال؟

مريم فريد: تغلبت على التحديات، مثلي مثل أي شخص في العالم يواجه أمراً يرفضه المجتمع، أو لا يتقبله. أنا أشبه الجميع ولدي نفس التحديات التي تواجه أي فتاة تلعب للمنتخب الوطني في بلد أوروبي. لا يتعلق الأمر فقط بالعيش في بلد مسلم، بل يتعلق بنضال النساء في جميع أنحاء العالم.

آشلي ستيوارت: إذن، ما هي التحديات التي تواجهك؟

مريم فريد: تقبل وجودنا في الغرب، والإثبات للناس أننا موجودون ولدينا فريق وطني، وأن هناك نساء في قطر يتنافسن ويحصدن الميداليات، وأن هناك نساء رياضيات وبطلات. يجب علينا إجراء المقابلات لأنه يتعين علينا دائماً إثبات وجودنا، وفي هذه المقابلات لا نتحدث عن ميدالياتنا، بل نشرح أننا لا نتعرض للقمع ولا نعاني من الأوضاع الصعبة.

أجريت الكثير من المقابلات وتم تسليط الضوء علي من قبل وسائل الإعلام أكثر من جميع الرجال في فريقي الوطني.

هذا من التحديات الأولى التي تواجهني: أحاول دائماً كسر الحواجز وتحطيم الصور النمطية التي يرانا بها الناس. معظم هؤلاء الناس لم يزوروا المنطقة، ومع هذا يحكمون علينا أو يتحدثون عنا. لكنهم على الأقل يتواصلون معنا الآن حتى نتمكن من إخبارهم أن ما يقولونه غير صحيح—هذه صورة نمطية. نحن موجودون بالفعل ونحصل على الدعم. لقد تلقيت هنا دعماً أكثر من معظم الرجال.

آشلي ستيوارت: ما رأيك بتمثيل اللاعبات الرياضيات الإناث في الإعلام مقارنة بنظرائهن من الذكور؟

مريم فريد: غالباً ما يُطرح علي هذا السؤال، لكني لا أعرف ما إذا كان الناس يسألونه لمجرد السؤال أو لأنهم يلحظون فرقاً في التمثيل. في قطر أجريت الكثير من المقابلات وتم تسليط الضوء علي من قبل وسائل الإعلام أكثر من جميع الرجال في فريقي الوطني. لذا أقول إنه تم تمثيلي بشكل جيد للغاية في وسائل الإعلام. حتى على انستغرام، لدي المزيد من المتابعين والمزيد من الاهتمام. لكن في نهاية المطاف، يحصد الرجال ميداليات وخبرات أكثر. يختلف الأمر من بلد إلى بلد عندما يتعلق الأمر بالنساء في وسائل الإعلام. ليس لأن وسائل الإعلام لا تريد تصوير المرأة، بل على العكس الآن، تحاول وسائل الإعلام إبراز المرأة بشكل عام في أي مجال.

آشلي ستيوارت: كيف يمكننا أن نرفع أصوات النساء في الرياضة؟

مريم فريد: يمكننا القيام بذلك من خلال دعم بعضنا البعض والاستماع إلى بعضنا البعض والسماح لمزيد من النساء بالتحدث وامتلاك منصاتهن الخاصة ووسائل التواصل الاجتماعي

الخاصة بهن. يمكن للناس الاستماع إلي الآن بسبب حسابي على وسائل التواصل الاجتماعي، وهنا تبدأ الأصوات في الظهور.

آشلي ستيوارت: لقد كسرتِ ما هو متعارف عليه وتصدَّرتِ عناوين الصحف في جميع أنحاء العالم لكونك أول عدَّاءة قطرية تقفز الحواجز. ما شعورك وأنت تضعين حجر الأساس لطريقٍ جديد وفريد بالنسبة لنساء بلدك؟

مريم فريد: تغيرت الأمور، الرياضة تتطور في قطر. عندما تتحقق بعض الإنجازات للمرة الأولى يتم تسليط الضوء عليها بكثافة ويكون هناك اهتمام زائد. لكني أظن أن بعض الفضل يعود أيضاً إلى شخصيتي المنفتحة ونشاطي على وسائل التواصل الاجتماعي وكل ما فعلته على مدار السنوات الثماني الماضية، هذا ما يجعل الأمر مميزاً.

صحيح أن المهارات الرياضية الموجودة على الساحة العالمية منذ زمن، لا تزال في المهد في منطقة الخليج وفي منطقة الشرق الأوسط عموماً، إلا أن من الواضح أن الرياضات الجماعية والأنشطة الفردية تنمو بوتيرة سريعة. لقد نجح الرياضيون في كسر القوالب النمطية السائدة عن المنطقة، وتغيير النظرة إلى الرياضيين العرب. إحدى أقوى الأدوات التي يمكن استخدامها لهذا الغرض هي وسائل الإعلام، ووسائل التواصل الاجتماعي. يمكن للرياضيين الآن إطلاق صوتهم الأصلي، من خلال حساباتهم على وسائل التواصل الاجتماعي، وتقديم أنفسهم بالطريقة التي يرغبون في أن يراهم بها العالم. ∎

ملاحظات		قائمة المراجع

١ إيميج نيشـن أبوظبـي.

٢ فرا.

٣ سينغوبتا.

٤ رحمن.

٥ حسن.

٦ مؤسسة قطر.

فرا، إ. (٢٧ فبراير ٢٠١٨) ،This Hijabi Athlete and Activist Is Bringing
Figure Skating to the Arab World، فوغ. تم الاسترجاع من:
vogue.com/article/zahra-lari-united-arab-emirates-figure-skater-hijab.

حسن، س. (٢٩ نوفمبر ٢٠١٧) ،Zahra Lari, the first professional
figure skater to compete internationally wearing a headscarf،
سي إن إن وورلد. تم الاسترجاع من: /edition.cnn.com/2017/11/28
middleeast/zahra-lari-figure-skater/index.html.

إيميج نيشن أبو ظبي (٢٠١٦) «Anwar Roma» (أنوار روما). تم الاسترجاع من:
imagenationabudhabi.com/documentaries/
anwar-roma-the-lights-of-rome.

مؤسسة قطر (٢٠١٩) «?Balancing sport and study
It's no hurdle for Mariam Farid». تم الاسترجاع من:
qf.org.qa/stories/balancing-sport-and-study-
its-no-hurdle-for-mariam-farid.

رحمن، أ. (٢٠ ديسمبر ٢٠٢٠) ،World's first hijabi skater:
I want to show the world that our women are powerful،
ميدل أيست مونيتور. تم الاسترجاع من:
middleeastmonitor.com/20201220-worlds-first-hijabi-skater-
i-want-to-show-the-world-that-our-women-are-powerful.

سينغوبتا، ج. (٥ مارس ٢٠١٤) ‹Emirati figure skater Zahra Lari melts hearts›،
غالف نيوز. تم الاسترجاع من: -gulfnews.com/sport/emirati-figure-skater
zahra-lari-melts-hearts-1.1299998.

صورة تغني عن ألف كلمة

مقال مصور لمريم مجيد

مرة أخرى كنت المرأة الإيرانية الوحيدة التي تواجدت هناك، لكن هذه المرة لم يُقبض علي.

أتذكر الأمر وكأنه حدث بالأمس. في عام ٢٠١١، كنت أول مصورة إيرانية تحصل على اعتماد (فيفا) الإعلامي. حصلت على موافقة رسمية لحضور مباريات كأس العالم للسيدات (فيفا ٢٠١١) في ألمانيا. لسوء الحظ، في الليلة التي كان يُفترض أن أذهب فيها إلى المطار، اعتُقلت واحتُجزت في الحبس الانفرادي لمدة ٣٣ يوماً. أمضيت شهرين آخرين في السجن لسبب واحد فقط هو نشاطي النسوي. عندما أفرج عني، كان كأس العالم قد انتهى وتغيرت حياتي.

فصل جديد من حياتي بدأ. لم أتمكن من السفر لتغطية قصص أخرى، ومُنعت من المشاركة في الدورات التدريبية وورش العمل الدولية. تعرضت للتهديد بشكل غير رسمي، وقيل لي إنني لا أستطيع العمل مع وسائل الإعلام الدولية.

قد يرى البعض هذا الجهاز — الكاميرا — على أنه مجرد عدسة فقط، ولكنه يتيح لي الفرصة لخلق صور يراها العالم. ينبع اهتمامي بالتصوير من التطرق إلى مشاكل المرأة وصراعاتها في المجتمع الإيراني وعالم الرياضة. ما كنت لأستسلم خلال تلك الأيام المظلمة، بل واصلت تصوير النساء اللواتي يمارسن الرياضة، كذلك وثّقت العديد من القضايا الاجتماعية المتعلقة بالمرأة.

لا يزال هناك طريق طويل قبل وصول الرياضة النسائية الإيرانية إلى دائرة الضوء، في مجتمع ديني ذكوري. بعد الثورة الإسلامية عام ١٩٧٩، كانت هناك قيود تعترض نشر صور النساء، لاسيما الممثلات والنساء اللواتي يمارسن الفنون أو الرياضة، حتى إنه حُلّت العديد من الفرق الرياضية النسائية.

بدأ اهتمامي الخاص بتصوير الرياضات النسائية خلال سنتي الأولى في الجامعة عام ٢٠٠٦. مارست الرياضة طيلة حياتي — الجري،

كرة المضرب، الكرة الطائرة — استطعت أن أرى الإنجازات الكبيرة التي حققتها النساء من دون أن يلاحظها الجمهور. أقيمت العديد من المسابقات خلف الأبواب المغلقة، ولم يُسمح للرجال بمشاهدة النساء أثناء خوض المباريات، حتى لو ارتدت اللاعبات ملابس تغطيهن بالكامل. شعرت بمسؤولية توثيق هذه الإنجازات بالكاميرا الخاصة بي، لذا بدأت مشروع تصوير فوتوغرافي امتد على مدى سنوات عديدة وهو مستمر إلى الآن، وهو يؤرخ للعديد من الأحداث الرياضية والانتصارات — وكذلك خيبات الأمل — التي مرت بها لاعبات كثيرات.

في البداية، استغرب الكثير من الناس فكرتي في التقاط صور للأحداث الرياضية الفعلية. لكن اليوم أصبح من الطبيعي رؤية صور النساء في المسابقات الرياضية، ويسعدني أنني استطعت أن أساهم في هذا التطور.

بعد ثماني سنوات من الصبر، وصلت إلى مباريات كأس العالم للسيدات (فيفا ٢٠١٩) التي أُقيمت في فرنسا. مرة أخرى كنت المرأة الإيرانية الوحيدة التي تواجدت هناك، لكن هذه المرة لم يُقبض علي.

أعتقد أن الرياضة تقدم للفتيات في جميع أنحاء العالم الأمل والتحفيز. هذا أمر مهم، ليس فقط للنساء الإيرانيات، بل لجميع الأصوات النسائية الصامتة. يمكن للصور أن تغني عن ألف كلمة — قد تكون الصورة ثابتة، لكنها مع ذلك يمكن أن تترك انطباعاً أقوى وأعلى صوتاً.

طوال مسيرتي المهنية، أجبرت نفسي على عدم الاستسلام. لم أفقد الأمل أبداً في أني سأتمكن من العمل بشكل رسمي مرة أخرى، وها أنا ذا أعرض بعضاً من تلك الصور. ∎

ليلى رجبي، بطلة رفع الأثقال الإيرانية-البيلاروسية، عضو منتخب إيران لألعاب القوى، طهران، إيران، الصورة بعدسة مريم مجيد، ٢٠١٦. بإذن من © مريم مجيد.

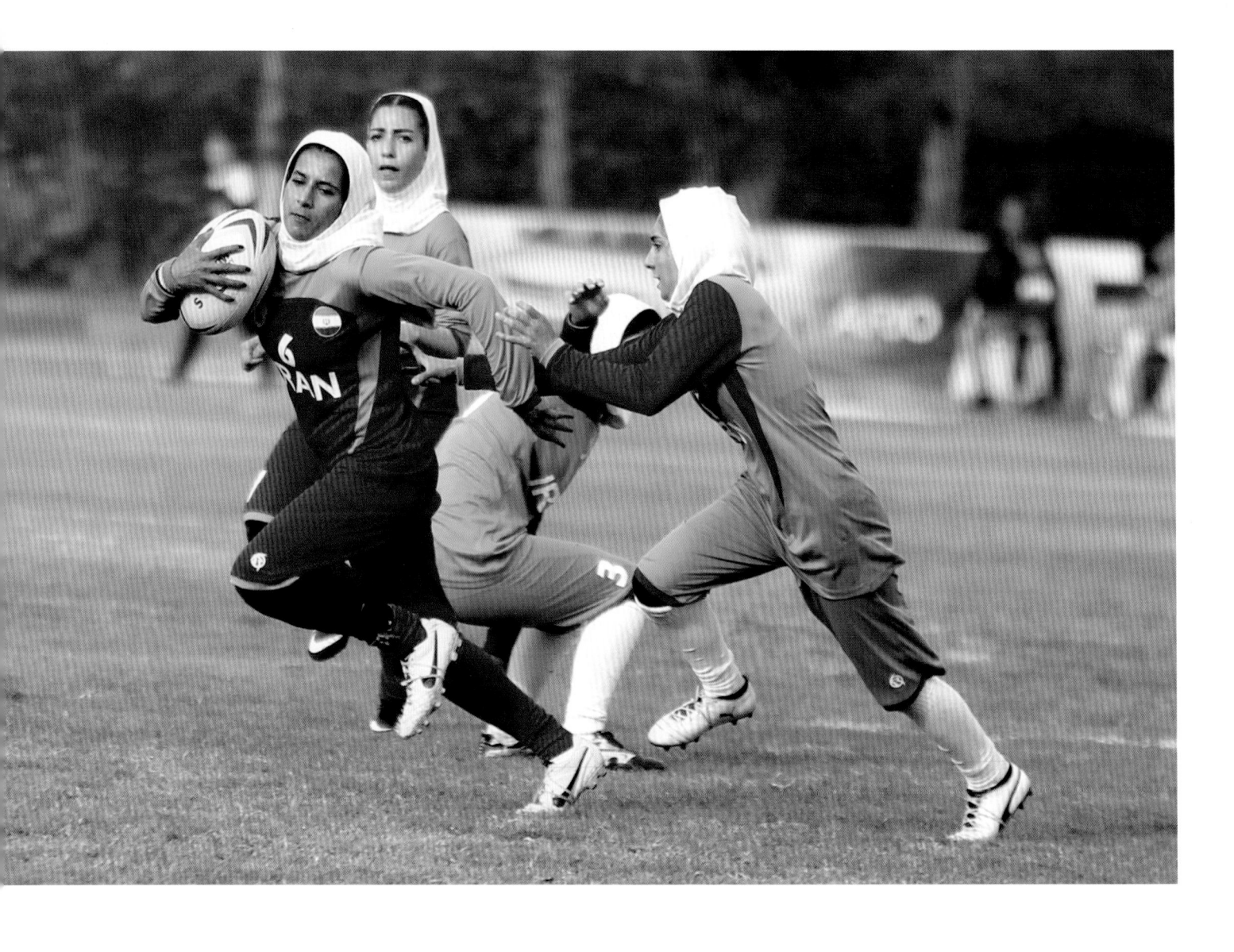

ﺷﻌﺮﺍ ﻣﻦ ⑥ ﺩﻳﻮﺍﻥ ﺗﺠﺎﺭﺏ.
ﺍﻟﺮﻣﺎﺩﻱ، ﻧﺎﺯﻙ، ﻣﺠﻤﻞ، ﻣﻨﺎﻫﺞ ﻭﺗﺄﻣﻼﺕ ﺩﻳﻮﺍﻥ ﺗﺠﺎﺭﺏ، VI · ﺩ.
ﺍﻟﺘﺮﺍﺙ ﻣﺨﻄﻮﻃﺎ ﻭﺍﻟﻤﺮﺍﻓﻖ ﻭﺟﻌﺪ ﺗﺮﺍﺛﻨﺎ ﻓﻨﻮﻥ ﻗﺪ ﻋﺎﻡ ﺍﻟﻌﻤﺮ

فتاتان تتدربان على الفنون القتالية في الاتحاد الإيراني للفنون القتالية، طهران، إيران، الصورة بعدسة مريم مجيد، ٢٠١١. بإذن من © مريم مجيد.

لاعبات يعبّرن عن فرحهن بعد تسديد هدف للمنتخب الوطني لكرة الصالات للسيدات، طهران، إيران، الصورة بعدسة مريم مجيد، ٢٠١٨. بإذن من © مريم مجيد.

مشجعات كرة قدم يهتفن لنادي مالافان بندر أنزالي، الفريق الوحيد الذي يحمل الرقم القياسي لكرة قدم السيدات في إيران، ملعب سان سايروس، أنزالي، إيران، الصورة بعدسة مريم مجيد، ٢٠١٩. بإذن من © مريم مجيد.

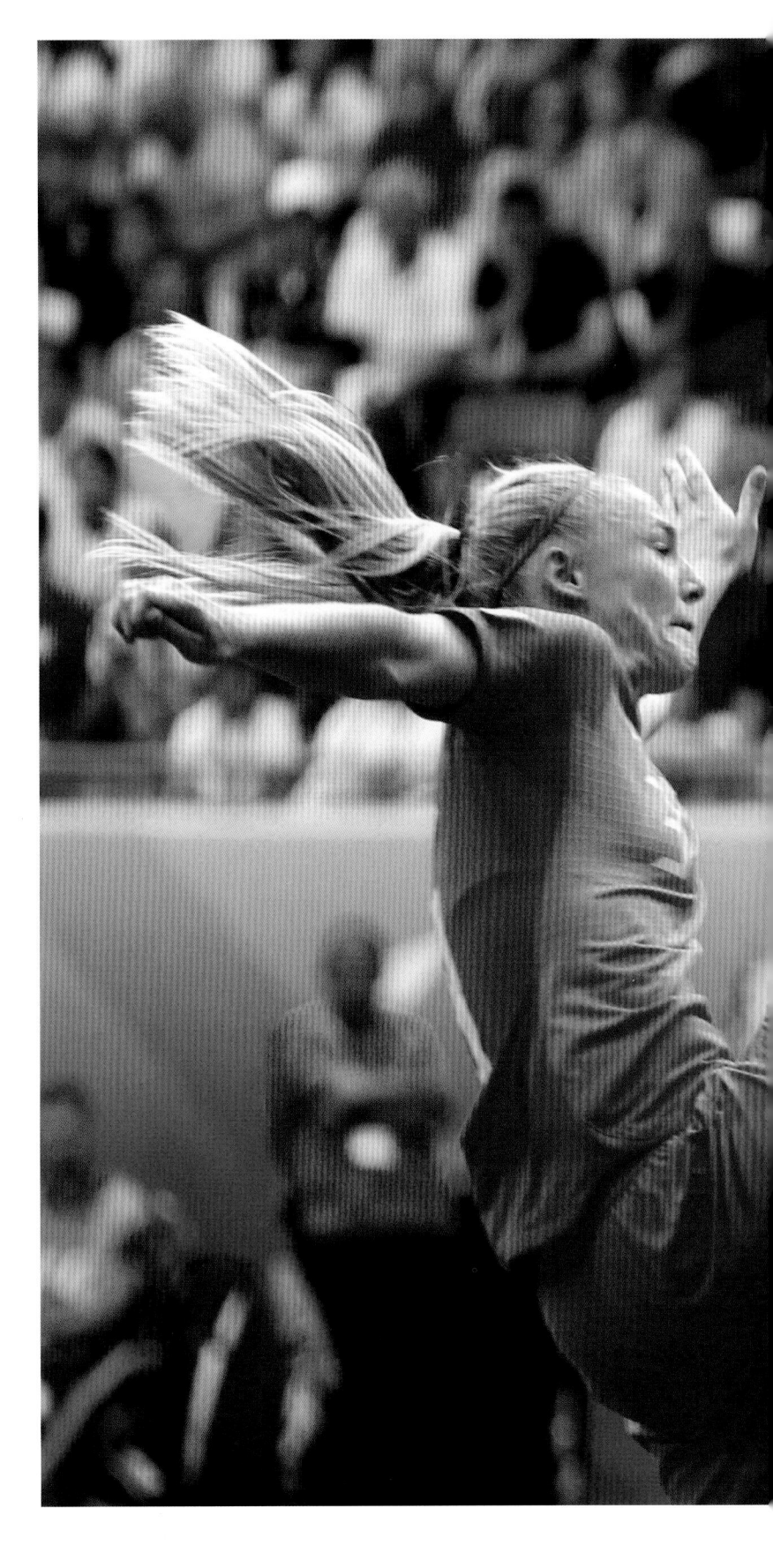

لاعبة كرة القدم الأميركية أليكس مورغان خلال نهائي بطولة كأس العالم للسيدات ٢٠١٩، ملعب ليون، فرنسا، الصورة بعدسة مريم مجيد، ٢٠١٩. بإذن من © مريم مجيد.

تمنت الملاكمة الأفغانية سعدية بيدل المشاركة بأولمبياد ٢٠٢٠
وإحراز ميداليات لبلدها، كابول، أفغانستان، الصورة بعدسة
مريم مجيد، ٢٠١٨. بإذن من © مريم مجيد.

فتاة أفغانية تلعب كرة القدم في أحد أخطر أحياء كابول، أفغانستان،
بعدسة مريم مجيد، ٢٠١٨. بإذن من © مريم مجيد.

لاعبات كرة سلة إيرانيات يقمن بتمارين إحماء قبل مباراة لأندية الدوري الإيراني الممتاز للسيدات بكرة السلة، طهران، إيران، بعدسة مريم مجيد، ٢٠٢٠. بإذن من © مريم مجيد.

لاعبات كرة سلة إيرانيات أثناء إحدى المباريات، طهران، إيران،
بعدسة مريم مجيد، ٢٠٢٠. بإذن من © مريم مجيد.

نساء إيرانيات بعد السماح لهن بمشاهدة كرة القدم في أحد الملاعب للمرة الأولى منذ عقود، ملعب آزادي، طهران، إيران، بعدسة مريم مجيد، ٢٠١٩. بإذن من © مريم مجيد.

سبورت سونيك:
أصداء الحقيقة

ديفيد رو

مفاهيم رياضية

ما هو كم «المباشرة» الفعلي في العروض الرياضية الحية؟ إن ملاحظة ما هو «حي ومباشر» خلال حدثٍ رياضي يُقام داخل الملعب ليس بالأمر الصعب، لأن الحيوية تفيض في أرجاء المكان. ينغمس المتفرج في التجربة وتنشط حواسّه جميعها في الوقت نفسه عند مشاهدة المباريات أو تأمل منظر الجماهير أو الشاشة الكبيرة، وإذا تشتت انتباهه للحظة، يبدأ بمراقبة مرور السحب أو الطيور أو الطائرات. تتدافع الأجساد عند مداخل الملاعب ومخارجها، وتترك المقاعد البلاستيكية القاسية وأقمشة الملابس الرياضية الاصطناعية علاماتها على الجلد. تفوح روائح الحاضرين الآخرين الطبيعية والمصنَّعة، ناهيك عن روائح الطعام غير الصحي المشبع بالدهون أو غيره من المأكولات المطهية المغذية.[1] في هذه الأوقات والأماكن التي لا تحفل كثيراً بالمحافظة على الوصايا الصحية، ترى سحب دخان السجائر تتسلل إلى الرئتين، والمشروبات الغازية السكرية والبيرة الباردة تنسكب في الأفواه مترافقةً مع حلاوة النصر أو مرارة الهزيمة. وبالطبع، هناك المشهد الصوتي—الهتافات والأغاني وهدير السخط وصيحات الفرح. قد يكون التواجد ضمن الحشود المشجعة للرياضة أمراً مثقلاً للحواس ومرهقاً للعواطف. إنها طقوس من الإفراط لا يعرفها إلا عشاق الرياضة المخلصون. بالنسبة للناس الذين يشاهدون الألعاب الرياضية على الهواء مباشرة عن بعد أو من منازلهم، فإن ردود أفعال الحاضرين غالباً ما تكون معدية ولا تُنسى.[2] إن غياب أي مكوّن من المكونات الجسمانية التي ترافق تواجد المتفرّج الفعلي على أرض الملعب يُحطّم الصورة الخيالية أو الأسطورية للتجربة. يؤدي فقدان الرؤية أو الصوت أو اللمس أو الشم أو التذوق إلى إخماد الحماسة التي تحيط بالمسابقات الرياضية الحية، ما يسمح للعالم الخارجي، الممنوع مؤقتاً من

الاقتراب، بالتطفل. ولكن بما أن المسابقات الرياضية تجري في وقتٍ ومكانٍ محددين، فإن معظم الناس لا يتواجدون، بل الأحرى لا يمكنهم التواجد هناك. على سبيل المثال، لا شك أن أكثر من مليار مشجّع لكرة القدم يرغبون بحضور المباراة النهائية لكأس العالم شخصياً—إذا ما أتيحت لهم الفرصة لذلك—لكن أقل من مئة ألف شخص يستطيعون القيام بذلك فعلاً.[3] ومع هذا، أصبح بإمكان قطاعات واسعة من البشر مشاهدة الفعاليات الرياضية الكبرى في وقتها الفعلي، من خلال تكنولوجيا وسائل الإعلام، حيث تقتصر المتعة على استخدام العين والأذن فقط. معظم الناس لا يستطيعون خوض تجربة المشاهدة دون الانغماس فيها فعلياً،[4] فإذا لم يتمكنوا من التواجد جسدياً، فإنهم يريدون أن يشعروا أنهم هناك. على مدار العقدين الماضيين[5] بدأنا نلحظ توجّه بعض المجموعات للانضمام إلى الحشود في «المواقع الحية» المنتشرة خارج الملاعب. معظم هؤلاء يعوّضون عن ابتعادهم الجسدي بأن يجمعوا بين وهم الحضور والاستمتاع بوسائل الراحة المنزلية والتقدم التكنولوجي المحلي. بات عرض الأحداث الرياضية باستخدام التكنولوجيا أمراً بالغ الأهمية، ناهيك عن الأصوات التي ترافق الرياضة على الأرض، وهو موضوعنا في هذا الفصل.

في انتظار هبة الصوت والرؤية (السمع والبصر)

يعتمد جوهر الرياضات الحية الرئيسة واقتصادها، على شاشة التلفزيون بشكل أساسي (هناك شاشات أخرى كثيرة منتشرة في العصر الرقمي)،[6] كونها تضفي شعوراً بـ«التواجد هناك»، كما جاء في «المجمع الثقافي للإعلام الرياضي».[7] مع ابتداء عصر البث، اعتمدت الجماهير أولاً على الراديو لمتابعة التغطية الرياضية الحية التي كانت ترافق بتعليق صوتي واقعي (قد يكون مفبركاً أو معزّزاً). كان المعلق الرياضي يبذل قصارى جهده لنقل أجواء الحدث بأمانة.

في ثلاثينيات القرن الماضي مثلاً وأثناء عرض سلسلة ذي آشز The Ashes (سلسلة الكريكيت الشهيرة التي جرت بين أستراليا وإنجلترا)، تلقت هيئة الإذاعة الأسترالية (شركة الإذاعة الأسترالية حالياً) وصفاً للمباريات عبر آلة التلكس، حوّلها المعلقون والتقنيون الرياضيون بعد ذلك إلى لعبة محاكاة، حيث قاموا بإصدار أصوات اللعبة للمستمعين باستخدام «قلم رصاص خشبي ضربوا به سطح المكتب، وأرفقوها بتأثيرات صوتية كأنها تصدر من الجمهور».[8] في وقت لاحق، أدخل التلفزيون عامل البصر المهم ليرفد السمع. وهكذا أصبحت القدرة على مراقبة الحركة الحية على الشاشة أكثر أهمية من مصاحبة الصوت الواقعي وتعليقات الخبراء. أضفى توفير هذه الصور المتحركة انطباعاً—وإن كان وهمياً—بأن المشاهد كان يرى الحدث بأم عينه، بينما، في الواقع، كانت قرنية العين التي نتحدث عنها تعود للمنتج والمصوّر، اللذين كانا يثبان عملهما على تلك الشاشة المستطيلة ثنائية الأبعاد.

خضعت الرؤية الرياضية للتطوير المستمر من خلال التقنيات الجديدة. تحول البث الأبيض والأسود إلى بثٍّ ملوّن، واستبدلت اللقطة الطويلة الثابتة بمجموعة من اللقطات المأخوذة من زوايا ومسافات مختلفة. كان البث الفوري مصحوباً بمجموعة من السرعات، بما في ذلك الحركتان البطيئة والمتسارعة، وأحياناً باستخدام تقنية الفاصل الزمني. هناك مفارقة عميقة في طريقة تعوّد جمهور الرياضة المتلفزة على الشعور وكأنه متواجد في الملعب، فلو كان موجوداً في الملعب فعلاً لما تمكن من رؤية أو سماع ما يجري بنفس الدقة والتفصيل. في بلدان مثل أستراليا، حيث يقيم مؤلف هذا النص، يقصد نصف السكان أو أكثر قليلاً، الملاعب الرياضية سنوياً، لكن جميع السكان تقريباً يشاهدون الألعاب الرياضية على التلفزيون.[9] كلما زادت أهمية المشهد الرياضي الحي ذي العرض المنظم، كلما كان الدافع المثبط لعدم

الذهاب إلى الاستاد أقوى. تم إيلاء معظم الاهتمام للرؤية (Vision) المتضمنة في كلمة التلفزيون (Television)، ربما لأن الرؤية المديدة كانت العنصر الأهم في تطوير تكنولوجيا البث الإعلامي، التي تُعتبر الرياضة من أهم أركانها.[10] إن هيمنة الغرب التاريخية على مجال البث، لاسيما المحور الأنجلو-أميركي، هي وسيلة مهمة لفرض انشغاله بقابلية تركيز الرؤية على الثقافات الأقل محورية بصرية حول العالم.

في التجربة الرياضية المنظّمة، لا يكفي أن تكون هناك صور أفضل وأكثر تنوعاً، بل لا بد أن تواكب الجودة السمعية

مشجعو برشلونة متحمسون وصاخبون يجلسون بتنسيق لوني، في المباراة النهائية لدوري أبطال أوروبا بين برشلونة ويوفنتوس ٢٠١٥، التي جرت في الملعب الأولمبي في برلين، ألمانيا، ٢٠١٥. بإذن من صور جيتي.

الجودة البصرية في عرض الفعاليات الرياضية، فدون القدرة على الاستماع والمشاهدة عن قرب، تخفت القوة العاطفية لتجربة الرياضة التلفزيونية. إن نقل أصوات الجماهير الحية في الملعب هو جانب مهم جداً من تقديم الفعاليات الرياضية المباشرة.

تعطي الحشود الصاخبة والهادرة في كثير من الأحيان سياقاً أساسياً للرياضات التي تُعرض على الشاشة، وهي وسيلة يمكن من خلالها تفسير الأحداث في ميدان اللعب، فردود الفعل العاطفية للحشود ترشد جمهور التلفزيون على الفور إلى معاني الحركات والأحداث.[11] ظهر الدور الحاسم الذي تلعبه أصوات جماهير الرياضة بوضوح – أكثر من أي وقت مضى – عندما استبعدت الجماهير مؤقتاً عن الملاعب بسبب القيود التي فرضتها جائحة كوفيد-19 في عامي 2020 و2021، فعند هذه النقطة أصبح من الواضح أن مشاهدة الرياضة – مهما كان العرض ممتازاً – لا يمكن أن تعوّض عن غياب أجواء الصخب الصادر عن حشود المشاهدين.

تجربة الصوت الرياضي

لطالما تذمّر الباحثون والمفكرون المهتمون بشؤون الراديو من إهمال هذه الوسيلة، لأنها اعتُبرت أقل ديناميكية وجاذبية من التلفزيون.[12] ورغم أن التلفزيون هو وسيلة سمعية بصرية، إلا أن الاهتمام بصورة الرياضة كان أكثر من الاهتمام بالصوت المرافق لها. إن التركيز الأولي على الاتصال المرئي يموّه تعقيد البث الرياضي. هناك تناغم واضح في الرياضة المتلفزة الحية، فهي تتألف من نص سلس وحزمة مرتبة بعناية تتضمن تعليقاً منطوقاً وصوتاً محيطاً يثري باستمرار الصور المتحركة البارزة. غالباً ما يبخس الاعتراف بالدور الرئيسي للصوت في الرياضة حقه، إلا حين تبرز مشكلة تقنية تؤدي إلى صمت مفاجئ. في مثل هذه اللحظات، تصبح الحركات المألوفة للرياضيين غريبة نوعاً ما، فتبدو كسلسلة من التموضعات الجسدية والحركات التي تفتقر إلى البنية الصوتية الداعمة. المعلقون الرياضيون مهمون بلا شك في هذه التجربة، ولكن إذا لم تظهر الجماهير وتُسمع أصواتها في الرياضات التي تُعرض على الشاشات مباشرة، فإن الملعب يكون أشبه بصَدَفة فارغة.

تعتبر هيئات كرة القدم مثل الاتحاد الدولي لكرة القدم (فيفا) والاتحاد الأوروبي لكرة القدم (يويفا)، استبعاد الجمهور بمثابة العقوبة التي تُطبق في بعض الحالات المؤسفة مثل إظهار المتفرجين العنف والعنصرية[13] وما إلى ذلك. ولا نقصد هنا الخسائر المادية فقط – مثل إيصالات البوابة/بيع التذاكر – وخاصة بالنسبة للفريق المضيف،[14] وحرمان أنصار الفريق من التشجيع بصوت عالٍ وحتى التأثير على الحكام لصالح فريقهم، بل هناك خسارة الإحساس بأجواء الحدث، الذي يشعر به بشدة أولئك الذين يشاهدون المباراة على التلفزيون. عندما استبعد الوباء الحشود من الملاعب، كانت هناك محاولات يائسة إلى حد ما لاستبدالها، باستخدام الدمى المنفوخة، والأجسام المصنوعة من الورق المقوى، والصور التي أُنشئت بواسطة الكمبيوتر (CGI) واللوحات المكبّرة.[15] لكن الكاميرات لم تكن قادرة على أن تستمر طويلاً في محاكاة الحشود من دون نسف مصداقية المشهد. بدلاً من ذلك، كان هناك تركيز أكبر على الحركة الرياضية، المعزّزة بأصوات الضوضاء في الخلفية – وكأنها الموسيقى التصويرية التي ترافق الرياضة.

أصوات رياضة الوباء

إن تحليل ما يُسمع عند حضور الرياضات الحية على الشاشة – أي ما يمكن تسميته تقنياً «النص السمعي» – يؤدي إلى توجيه الانتباه نحو مجموعة من العناصر. فأصوات المعلقين والملخّصين هي التي تهيئ المشهد وتصفه وتحلله باستمرار، وهذا أمر يثير حفيظة الكثيرين. غالباً ما توجه الجماهير الرياضية في الملاعب تعليقاتها الخاصة تجاه من هم على مرمى السمع، أو إلى الكون بالمطلق. لكن المعلق الإعلامي الرياضي، الذي يستطيع أن يرفع صوته إلكترونياً فوق الصخب، تكون لديه ميزة ادّعاء نوعين من الخبرة: الأول هو امتلاك المعرفة الرياضية المتخصصة، والثاني

هو امتلاك أهلية التواصل. غالباً ما يكون هذان العاملان محل نزاع، لكن رياضة الشاشة منسَّقة بحيث لا يمكن أن يكون هناك اتصال فوري بين المتحدث والمستمع. إذا شعر الأخير أن الأول لا يمكن أن يضيف إلى تجربة استهلاك الرياضة الحية، فلا تكون لديه خيارات كثيرة للرد. يؤثر خفض صوت التعليق أو إيقافه على موجات ضوضاء الجماهير أو لنقل على صوت مضرب التنس أو مضرب الكريكيت أو مضرب الجولف أو صوت ارتطام الحذاء بالكرة. من المعروف أن بعض عشاق الرياضة يمزجون ما بين وسائل الإعلام — إذا ما اعترضوا على التعليق الرياضي الذي يسمعونه — بإلغاء صوت التلفزيون لصالح صوت الراديو مثلاً. لكن الاختلاف في توقيت الإشارة غالباً ما يتسبب بتأخيرات مربكة بين الحركة الرياضية والتعليق.

لكن مع ذلك، يظل التعليق المنطوق بلا شك عنصراً أساسياً في الأصوات المرافقة للرياضة. وهو يشق طريقه إلى النص والذاكرة، حتى دون دعوة. فعلى سبيل المثال، يكاد يكون من المستحيل ذكر التغطية التلفزيونية لنهائيات كأس العالم لكرة القدم عام ١٩٦٦ التي جرت في ويمبلي بالمملكة المتحدة بين إنجلترا وألمانيا الغربية (آنذاك)، دون استحضار تعليقات معلق بي بي سي الكروي كينيث ولستنهولمي، حيث تم تحديد مصير المباراة في الوقت الإضافي حين قال: «يعتقدون أن المباراة انتهت ...».[١٦] أصبحت هذه العبارة عنواناً لكتاب أصدره ولستنهولمي لاحقاً، ليس هذا فحسب، بل أصبحت أيضاً عنواناً لبرنامج مسابقات رياضي تلفزيوني استمر عرضه فترة طويلة في بريطانيا. يمكن للتعليقات الرياضية أن تثير الحنين والإثارة، كما في حالة هتافات «الهدف» الطويلة والصاخبة لمعلقي كرة القدم الناطقين بالإسبانية والبرتغالية.[١٧] إذن[١٨] يمكن القول باختصار إن أصوات الرياضة تتشابك بشكل لا ينفصم مع صوت التعليق.

خلال جائحة كوفيد، لاسيما في مراحلها الأولى، كان التعليق الرياضي بارزاً بشكل خاص، لأنه لم تكن هناك ضوضاء جماعية حقيقية ترافقه. النتيجة كانت مشهداً من دون صوت، مجرد مواجهات رياضية يتردد صداها في جنبات الملاعب الفارغة. في كرة القدم شملت هذه الأصوات ارتطام أجساد اللاعبين وارتطام الكرة بالجسم، والملاسنات اللفظية بين اللاعبين والمدربين والمسؤولين. هذه العناصر الصوتية ما كان للمتفرجين في الأوضاع الطبيعية سماعها في الملعب، إلا إذا كانوا يجلسون في مكان قريب من اللاعبين. أما بالنسبة لمشاهدي التلفزيون، فإن الميكروفونات تتيح فرصة أكبر للاستماع والإصغاء، من خلال الاقتراب المستمر من موقع الحدث وإتاحة الاستماع للمحادثات الرياضية. العين التي ترى كل شيء ترافق بالأذن التي تسمع كل شيء. إن وضع الميكروفونات (التي يُطلق عليها البعض اسم «شوت غان»)[١٨] بالقرب من ميدان اللعب وفي داخله — ومع الوقت ستوضع على أجساد اللاعبين والمسؤولين — إلى جانب اللقطات المقرّبة والمناظير ثلاثية الأبعاد (المدعومة ببيانات الأداء الجسدي، مثل معدل ضربات القلب وتتبع الحركة)، جعل المتفرجين يقتربون أكثر من الحدث الرياضي. بالنسبة للمتفرج الرياضي المعتمد على وسائل الإعلام، كان الهدف هو تخطي التجربة الثابتة داخل الملعب، من خلال الاندماج بشكل استراتيجي في المسابقات الرياضية لحظةً بلحظة.

مشجعون من كرتون وروبوتات في الملعب قبل المباراة الافتتاحية لموسم دوري البيسبول للمحترفين ني الصين بين راكوتن مونكيز وسي بي سي براذرز، التي جرت في ١١ أبريل ٢٠٢٠ بملعب تاويوان الدولي للبيسبول في تاويوان، تايوان. بإذن من جين وانغ من خلال صور جيتي.

يؤثر خفض صوت التعليـق أو إيقافه على موجات ضوضاء الجماهيـر أو لنقل على صـوت مضرب التنس أو مضرب الكريكيت أو مضرب الجولف أو صوت ارتطام الحذاء بالكرة.

مجلة الدوحة عدد أبريل - نيسان

سرى هذا المنطق بالفعل قبل انتشار الوباء، حيث بدأت وسائل الإعلام تتحول إلى تجربة غامرة من تقديم الواقع الافتراضي.[19] تم ملء الهوة الحسية التي شغرت بسبب غياب الحشود الحية بأي وسيلة تضخيم تكنولوجية موجودة في متناول اليد. في إحدى المحاولات المثيرة للسخرية، أُعيد استخدام أصوات الجماهير الفعلية—التي كانت عينات منها قد أخذت سابقاً لمرافقة ألعاب فيديو كرة القدم—في الأحداث الرياضية المتلفزة بعد الجائحة، فيما يمكن اعتباره حلقة ردود فعل لا نهاية لها من الأصوات الواقعية المكررة. تمت أيضاً مزامنة ردود فعل الجماهير التي التقطت صوتياً من قبل فنيي الاستوديو لتتناسب مع تقلبات اللعبة، وأضيفت شهقات الإعجاب استجابةً مع فرصة الهدف الممتزجة مع أصوات الإحباط، والغضب، ومن ثم التهليل بتسديد الهدف.[20] أصبح المنتجون العاملون في الاستوديو أشبه بمهندسي صوت يتحكمون بتدفق الأصوات الرياضية في الأداء في التوّ واللحظة. بسبب صدمة الصمت—أو على الأقل تردد الأصداء الغريبة—التي حلت محل الاضطراب المعتاد، برزت ضرورة إظهار الحقيقة وكأنها أكثر واقعية أثناء نقلها في وسائل الإعلام.

صورة صوتية رياضية من القرن الحادي والعشرين

درسنا في هذا الفصل الضغوطات التي نجمت عن وباء كورونا ودفعت إلى ابتكار أصوات رياضية تحاكي الأصوات الحقيقية بحيث يصدقها الناس. بعد قرن من التركيز على المظهر المعزّز إلكترونياً للرياضة، كان الحرمان الصوتي هو الذي ذكّر جمهور الرياضة باعتماده على الجودة التركيبية خارج النطاق المرئي. جرى التطرّق إلى هذه الفكرة بشكل لا يُنسى، إن لم نقل بشكل فريد، في فيلم «زيدان: صورة من القرن الحادي والعشرين» Zidane: A 21st Century Portrait،[21] الذي التقط أصوات أقدام لاعبي كرة القدم وهي تضرب بشكل إيقاعي على العشب. لا يمكن إلا لميكروفون شوت غان التقاط هذا الصوت

من بين الأصوات المتنافرة التي يضج بها الملعب. ومن المفارقة أنه خلال عمليات البث التي جرت خلال فترة الجائحة، اعتُبر هذا الوصول الحميم إلى الحركة «واقعياً» زيادة، بحيث يحتاج إلى رفد بأصوات من زمان ومكان آخرين. طبقاً لما هو مألوف، من الصعب استيعاب الكثير من الواقعية في الرياضات التي تُبث على وسائل الإعلام. يعتذر المعلقون عن الكلمات البذيئة التي يتلفظ بها اللاعبون أو غيرهم عندما يتم التقاطها بواسطة الميكروفونات، وكذلك يعتذرون عن تعليقاتهم الرعناء عندما يعتقدون أنهم «ليسوا على السمع». يحاول المنتجون كتم الهتافات والأغاني العنيفة والعنصرية والمتحيزة جنسياً. عندما تكون الحشود قليلة أو أثناء فترات اللعب الهادئة، يُرفع مستوى الصوت بضغطة بسيطة من وحدة التحكم في الاستوديو. في مباريات الكريكيت القصيرة المعروفة باسم «توينتي 20»،[22] يجري تحفيز الجمهور الحاضر في الملعب لإصدار ضوضاء واستجابة يرافقها ضخ لمقتطفات موسيقية، ما يضمن الحفاظ على حماسة المشهد على الشاشة والملعب بأعلى درجة. نادراً ما يُسمح بتقديم الأحداث الرياضية من دون تدخل، فالهدوء في الملاعب يُعتبر سباتاً، ما يبدد انتباه المشاهد ويشجعه على الشرود ويغري جمهور الشاشة بتغيير القناة.

كانت مشاهدة الرياضة من دون حشود خلال جائحة كوفيد-19 بمثابة تذكير بأن الواقع المرئي المفرط لا يكفي. لولا تنسيق صوت الرياضة، خاصة صوت الجمهور الذي وجبَ اختراعه عندما لم يكن موجوداً، والذي تم التلاعب به من الناحية السمعية عندما كان موجوداً، لولا هذا التنسيق لجاءت الأصوات ضعيفة مخيبة للآمال. ∎

زيدان: صورة من القرن الحادي والعشرين (2006). بإذن من دوغلاس غوردون وفيليب باريبو من خلال ستوديو لوست بت فاوند، برلين؛ وستوديو فيليب بارينو، باريس؛ وآنا لينا فيلمز، باريس.

<div dir="rtl">

الجزيرة الإنجليزية (٦ أكتوبر، ٢٠٢٠، ‹Faking Spectators & Spectacles:
Sports TV in Pandemic Times›، ذا ليسنينغ بوست. تم الاسترجاع من:
facebook.com/aljazeera/videos/faking-spectators-spectacles-
sports-tv-in-pandemic-times/787477255378477.

هيئة الإذاعة الأسترالية (١٩٩٨)، «Synthetic Cricket».
تم الاسترجاع من: abc.net.au/science/slab/2bl/cricket.htm.

الاتحاد الدولي لكرة القدم/فيفا (٢١ ديسمبر ٢٠١٨)
‹More than Half the World Watched Record-breaking 2018 World Cup›.
تم الاسترجاع من: fifa.com/worldcup/news/more-than-half-the-world-
watched-record-breaking-2018-world-cup.

ملاعب كرة القدم (٢٠٢١) ‹Football Matches in Empty Stadiums›.
تم الاسترجاع من: football-stadiums.co.uk/articles/empty-stadiums.

غايو، م. ورو، د. (٢٠١٨) ‹The Australian Sport Field: Moving and Watching›،
ميديا انترناشونال أستراليا ١٦٧(١)، ١٦٢– ١٨٠.

غراكجر، ن. ج. (٢٠٢٠) ‹Sounds of Soccer On-screen›
‹A Critical Re-evaluation of the Role of Spectator Sounds›،
ذا جورنال أوف بوبيولار تيليفيجن ٨(٢)، ١٤٣– ١٥٨.

هاتشينز، ب. ورو، د. (٢٠١٢) «Sport Beyond Television:
The Internet, Digital Media and the Rise of Networked Media Sport».
أبينغدون: روتلدج.

لويس، ب. (٢٠٠٠) ‹Private Passion, Public Neglect:
The Cultural Status of Radio›، «International Journal of Cultural Studies»
٣(٢)، ١٦٠– ١٦٧.

باري، ك.، جورج، إ.، هول، ت. ورو، د. (٢٠١٨)
‹Healthy Sport Consumption: Moving Away from Pies and Beer›،
«Sport and Health: Exploring the Current State of Play»
بارنيل د. وكراسترامب، ب.، وآخرون. لندن: روتلدج، ٢١٩– ٢٣٧.

١ باري وآخرون.
٢ رو، ٢٠١٤.
٣ الاتحاد الدولي لكرة القدم (فيفا).
٤ سيرازيو.
٥ رو وبيكر.
٦ هتشينز ورو.
٧ رو، ٢٠٠٤.
٨ هيئة الإذاعة الأسترالية.
٩ غايو ورو.
١٠ غراكجر.
١١ سكانيل.
١٢ لويس.
١٣ ملاعب كرة القدم.
١٤ سميث.
١٥ رو، ٢٠٢٠.
١٦ ولستنهولمي.
١٧ سيريغار.
١٨ غراكجر.
١٩ رو، ٢٠١١.
٢٠ الجزيرة الإنجليزية.
٢١ زيدان: صورة من القرن الحادي والعشرين.
٢٢ رامفورد.

</div>

سميث، د. ر. (٢٠٠٣)، ‹The Home Advantage Revisited:
Winning and Crowd Support in an Era of National Publics›،
«Journal of Sport and Social Issues» ٢٧(٤)، ٣٤٦–٣٧١.

ولستنهولمي، ك. (١٩٩٨) «...They Think It's All Over»
«Memories of the Greatest Day in English Football».
لندن: روبسون.

زيدان: صورة من القرن الحادي والعشرين
«Zidane: A 21st Century Portrait» (٢٠٠٦)،
المخرجان: غوردون، د. وبارينو، ب. [فيلم وثائقي].

رو، د. (٢٠٠٤) «Sport, Culture and the Media: The Unruly Trinity»،
الطبعة الثانية. نيويورك: ماكفرو هيل اديوكيشن. الطبعة العربية—القاهرة:
مجموعة النيل (٢٠٠٦).

رو، د. (٢٠١١) «Global Media Sport: Flows, Forms and Futures».
نيويورك: بلومزبري أكاديميك.

رو، د. (٢٠١٤) ‹New Screen Action and Its Memories:
The «Live» Performance of Mediated Sport Fandom›،
«Television and New Media» ١٠(٨)، ٥٥٣–٥٦٩.

رو، د. (١٩ سبتمبر ٢٠٢٠)
‹And the Winner is...Television: Spectacle and Sport in a Pandemic›
«Open Forum». تم الاسترجاع: -openforum.com.au/and-the-winner
istelevision-spectacle-and-sport-in-a-pandemic/.

رو، د. وبيكر، س. أ. (٢٠١٢)
‹Live Sites in an Age of Media Reproduction:
Mega Events and Transcontinental Experience in Public Space›،
«Global Media Journal—الطبعة الأسترالية». تم الاسترجاع من:
hca.westernsydney.edu.au/gmjau/archive/v6_2012_1/rowe_%20
baker_RA.html.

رامفورد، ك. (٢٠١٣) «Twenty20 and the Future of Cricket». لندن: روتلدج.

سكانل، ب. (٢٠١٤): ‹Television and the Meaning of «Live»
An Enquiry into the Human Situation». كامبردج: بوليتي.

سيرازيو، م. (٢٠١٩) «The Power of Sports: Media and Spectacle
in American Culture». نيويورك: مطبوعات إن واي يو.

سيرغار، ك. (٢٨ أكتوبر، ٢٠٢٠، ‹Why Do Spanish and Portuguese
Commentators Shout «gooooooooool?»›، «Goal». تم الاسترجاع من:
goal.com/en-au/news/why-do-spanish-portuguese-commentators-
shout-gooooooooool/ceocts8zihbz1htdvdy4ezww0.

طقوس
كروية

الكابتن فرناندينيو

في حواره مع فرناندو لويز روزا (فرناندينيو)، يكشف لويس هنريك روليم تحديات اللعب في الملاعب الفارغة، ويناقش مواضيع من خارج الملاعب، مثل التمييز العنصري ودور الإعلام.

لويس هنريك روليم زائر مشارك في تنظيم معرض «الساحرة المستديرة».

فرناندو لويز روزا، المعروف باسم **فرناندينيو**، هو لاعب كرة قدم برازيلي محترف، يلعب في مركز خط الوسط لفريق مانشستر سيتي في المملكة المتحدة والمنتخب البرازيلي.

عاش فرناندينيو، الذي يرتدي قميص المنتخب البرازيلي، فرحة الفوز بكوبا أميركا—وهي بطولة كرة القدم الرئيسية للرجال، التي يتم التنافس عليها بين منتخبات أميركا الجنوبية الوطنية— كذلك عانى من مشاعر الحزن لاستبعاده من بطولات كأس العالم. فرناندينيو هو كابتن نادي مانشستر سيتي لكرة القدم حالياً، وهو يؤكد أن المشاكل المهنية المبكرة تلعب دوراً مهماً في تشكيل شخصية لاعب كرة القدم وقدرته على الصمود.

لويس هنريك روليم: لنبدأ الحديث عن الأصوات في كرة القدم، كالموسيقى وأصوات الهتاف ووسائل الإعلام. كيف كانت تجربة اللعب في ملعب فارغ؟

فرناندينيو: كانت تجربة جديدة بالنسبة لي. اللعب من دون وجود جماهير، تبث الحياة في العرض الرياضي، يحرم المباراة من أجوائها الحماسية. كان الأمر غريباً في البداية، لأننا شعرنا وكأننا ذاهبون إلى الملعب للتدريب وليس للعب. كنا بحاجة للكثير من التركيز لبرمجة أدمغتنا وأجسادنا من أجل التعامل مع اللعبة الرسمية. في البداية، كان الأمر صعباً لأننا افتقدنا المشجعين. أعتقد أن الأجواء النابضة بالحياة للألعاب قد تغيرت كثيراً—شئنا ذلك أم أبينا—فالجمهور يساعد اللعبة على أن تكون أكثر حيوية. عندما تشعر بالتعب وتسمع هتاف الجماهير، تتجدد طاقتك فتقوم بهجمة جديدة في اللعبة. كان علينا أن نعتاد على ذلك. لكن في المباريات الأخيرة لموسم [٢٠٢٠-٢٠٢١] هنا في أوروبا، تمكنا من لعب بعض المباريات بعد عودة المشجعين،١ وشعرنا بالفرق. عندما تمكن المشجعون من العودة إلى الملاعب، تحسّن أداء الفريق. كان الأمر رائعاً، من المؤسف ألا نسمع هتاف المشجعين. تؤثر الضوضاء الصادرة من المدرجات والصوت القادم من خارج الملعب على أداء الفريق. آمل ألا نمر أبداً بتلك

الظروف مرة أخرى لأن الجماهير تساهم كثيراً في جمال العرض الرياضي، دون أدنى شك.

لويس هنريك روليم: أعرف أنك مررت بالعديد من «الحالات المزاجية» في غرفة تغيير الملابس. ما هي الأصوات أو المحادثات (أو عدمها) التي لا تحب سماعها في غرفة تغيير الملابس؟

فرناندينيو: أوه، يا إلهي، نعم... هناك العديد من الأجواء والمواقف المختلفة: انتصارات وهزائم وإحباطات، فرح واحتفالات باللقب. أكره سماع جملة «نتمنى أن نعوّض ذلك في المباراة التالية»، أو «لنأمل أن يكون الآتي أفضل» بعد خسارة لقب أو مباراة مهمة. يجب أن تفكر بهذه الطريقة طبعاً، لأن كرة القدم هي رياضة، لعبة: أحياناً تخسر وأحياناً تفوز. لكن يبقى هذا الحزن في قلبك وتفكر، لقد بذلت الكثير من الجهد، لقد فعلت ما بوسعي ولم نحقق الفوز. أنا شخص أحب أن أفكر كثيراً في الأشياء التي تحدث في مسيرتي المهنية، خاصة في الهزائم. أفضل أن أكون هادئاً ومركزاً وأفكر في طرق لتحسين أدائي في المستقبل. أحياناً لا أطيق الاستماع إلى آراء الناس، لأنه ليس لدى الجميع الرأي نفسه. لكن بعد مرور فترة من الوقت، أبدأ بالتحدث إلى الناس لمعرفة ما يمكنني تحسينه. لكن في تلك اللحظة بعد المباراة، أفضل إخفاء وجهي من الخجل، إذا استطعت.

لويس هنريك روليم: وماذا عن مهمتك ككابتن للفريق؟ كيف تمارس القيادة؟ هل أنت ممن يصرخون أم ممن يتحدثون؟

فرناندينيو: في العام الماضي، تمكنت من ممارسة هذا الدور الجديد ككابتن للفريق، لكنني حاولت دائماً أن أكون على طبيعتي

وأتصرف كعادتي، وأحاول ألا أكون مختلفاً. قد يراك الناس بشكل مختلف، لكنني بذلت قصارى جهدي لأبقى كما أنا. الأشخاص الذين يمارسون مهمة الكابتن تكون لهم شخصيتهم الخاصة وطريقتهم في قيادة الفريق. في النهاية، هم بشر لهم تعقيداتهم وطريقة تفكيرهم. نحن في فريق كرة القدم، نسعى لتحقيق الأفضل من دون شك. نهدف إلى الفوز بالألقاب والمباريات. نحتاج جميعاً إلى العمل في الاتجاه نفسه ومحاولة جعل الجميع يفهمون ويقبلون الفكرة ويقتنعون بها. إذا شعرت بوجود حالة من التخبط لدى أحد اللاعبين، أحاول إيجاد أفضل طريقة لإعادته إلى الفريق. لكني أعتقد أن لكل شخص طريقته في القيادة وأنت تتعلم هذه الأشياء يومياً. عادة ما أقول إن عيش الحياة كل يوم هو أفضل مدرسة للإنسان.

لويس هنريك روليم: إذا نظرت إلى الوراء، تكتشف أن كل لحظة مرتبطة ببعض الأصوات. إذا أغمضت عينيك فما هو الصوت الذي لا تستطيع نسيانه؟

فرناندينيو: بالنسبة لي، اللحظة السلبية لا تترافق مع صوت، بل تترافق بصمتٍ يصم الآذان عند الخسارة أو فقدان اللقب. بعد مباراة من هذا النوع يخيّم الصمت على غرفة تغيير الملابس. أما بالنسبة للحظات الإيجابية، أي عند تسجيل هدف أو الفوز بلقب البطولة، فإن الصوت المفضل لدي هو صخب الجماهير. نحن كلاعبين سوف نتعلم المزيد في المستقبل. ربما لم ندرك تماماً بعد أهمية علاقة الجماهير وشغفها بناديها أو بكرة القدم عموماً، لأننا نذهب إلى النادي ونقوم بعملنا. وفي اليوم التالي يجب أن نكون مستعدين للتدريب والتركيز على المباراة المقبلة. يستعد المشجعون طيلة الأسبوع للذهاب إلى الملعب في عطلة نهاية الأسبوع، لذلك ينتهي بهم الأمر بتكوين

توقعات أكبر. إذا كانوا يحضرون المباراة النهائية للبطولة، فيمكنهم الاستمتاع بهذه السعادة لفترة طويلة، ومعاكسة زملائهم في العمل وأصدقائهم وجيرانهم ورفاق طفولتهم، وما إلى ذلك، يشعر المشجعون بالبهجة. عندما يشاهدون المباراة، يكونون مليئين بالتوقعات. ربما مروا بلحظة صعبة قبل المباراة ويرغبون في التغلب على التوتر والاستمتاع والتسلية. وعندما يسجل الفريق هدفاً ويفوز باللقب، أعتقد أن المتعة التي يشعر بها المشجعون تكون استثنائية. لذا، سأختار صوت الهتاف، صوت الاحتفال.

لويس هنريك روليم: فلنتحدث عن مواضيع أخرى. ما علاقتك بوسائل الإعلام التقليدية؟

فرناندينيو: تربطني صلة جيدة بجميع وسائل الإعلام. العديد من الصحافيين الذين أجروا مقابلات معي أصبحوا أصدقائي. بعض الصحافيين الذين يعيشون هنا في إنجلترا هم مراسلون لقنوات برازيلية، وقد قابلت بعضهم عندما بدأت اللعب في البرازيل. هناك آخرون التقيتهم خلال فترة وجودي مع المنتخب البرازيلي. أنا أحترم عمل الآخرين وآراءهم وهذا ساعدني كثيراً. هناك صحافيون أشادوا بي وقالوا إن أدائي كان جيداً، وآخرون انتقدوني وقالوا إن أدائي كان سيئاً. إنهم يقومون بواجبهم، وأنا أقوم بواجبي، وكل منهم يحاول أن يبذل قصارى جهده. جميعاً يجب أن نلتزم بالاحترام ونمتنع عن تجاوز حدودنا، هذا أمر مفروغ منه. في حالتي، لطالما كانت لدي علاقة جيدة مع الصحافيين ولم أواجه أية مشاكل تُذكر.

لويس هنريك روليم: وما موقعك في شبكات التواصل الاجتماعي؟ هل تعتقد أنك من الشخصيات المؤثرة؟

فرناندينيو: لا، أنا أتحاشى أن أكون مؤثراً، لأن الناس قد لا يدركون أهمية التأثير على شخص ما. إنها مسؤولية ضخمة، المحتوى الخاص بي والطريقة التي ترتبط بها صورتي بعملي مدروسة بحيث أتجنب الاتصال المستمر مع المعجبين. اقترح عليّ المستشارون الرياضيون التعامل مع الأمر بطريقة مختلفة، لكني لست مستعداً بعد. أعتقد أنك تحتاج أولاً إلى التأثير على من حولك. لذا أحاول دائما القيام بذلك، بدءاً من منزلي وأولادي وأصدقائي المقربين والأشخاص الذين يعملون معي. أعتقد أن الأمر يتعلق بالثقة والحذر. إذا لم تكن قدماك على الأرض، ربما تصبح الأمور خطيرة، كما تعلم، وحسب ما يدور في ذهنك، يمكن للإحباط أن يجعلك تشعر بالسوء، ما يعقّد الأمور. لذلك

أفضل التأثير على الناس المحيطين بي مباشرةً، لكن من يعلم؟ ربما أشعر بمزيد من الثقة في يوم من الأيام، وأنتقل للتأثير على الأشخاص البعيدين، لكن في الوقت الحالي، أنا متنبه وحذر.

لويس هنريك روليم: ما نوع التأثير الذي تود أن تتركه لدى معجبيك من خلال شبكات التواصل الاجتماعي؟

فرناندينيو: إذا كان بإمكاني التأثير على شخص ما، فأتمنى أن يكون هذا التأثير مترافقاً مع المسؤولية والانضباط والاحترام. لقد قدرت هذه القيم طوال حياتي وحافظت عليها سواء في حياتي الشخصية أو المهنية.

الأشخاص الذين يمارسون مهمة الكابتن تكون لهم شخصيتهم الخاصة وطريقتهم في قيادة الفريق. في النهاية، هم بشر لهم تعقيداتهم.

لويس هنريك روليم: هل سبق لك أن عانيت من العنصرية في كرة القدم؟

فرناندينيو: في كرة القدم؟ نعم كثيراً. في أوكرانيا، عانيت من العنصرية من المشجعين المعارضين لشاختار [إف سي شاختار دونيتسك]. عندما نلعب خارج ملعبنا، يقلد المشجعون القرود وما إلى ذلك. بالنسبة لي، كان التمييز الأكثر وضوحاً بعد ٢٠١٨ [كأس العالم لكرة القدم]، أُقصينا من قبل المنتخب البلجيكي لكرة القدم لأني سجلت هدفاً في مرمى الفريق. لم أكن الشخص الوحيد الذي عانى من العنصرية، بل حتى عائلتي

وأمي وأخواتي وزوجتي عانوا منها أيضاً في ذلك الوقت. قالت أختي إنها تعرضت للهجوم في المدينة التي نعيش فيها، وحسب ما أتذكر، كانت هذه المواقف صريحة. في بعض الأحيان يكون التمييز ضمنياً وسرياً. مثلاً أنت تقود السيارة في البرازيل، وينظر إليك الشخص ولا يقول أي شيء. لكن النظرة تقول كل شيء، أليس كذلك؟ بعد بطولة كأس العالم ٢٠١٨، تلقيت دعماً من العديد من الأشخاص: أصدر الاتحاد البرازيلي لكرة القدم ونادي أتلتيكو باراناينسي «إنذارات رسمية». تلقيت العديد من الرسائل من الأشخاص خلال عطلتي، ولكني أوقفت التعليقات على حسابي على انستغرام. قلت لنفسي: أنا في الثلاثينيات

عندمـا نلعــب خارج ملعبنا، يقلد المشجعون القرود وما إلى ذلك.

من عمري، وقد كرّست عمري دائماً لكرة القدم، ولست بحاجة إلى هذا، لست بحاجة إلى قراءة هذه التعليقات المؤذية، ولست بحاجة إلى مواصلة النظر إلى هذا، اليوم، يمكن فقط للأشخاص الذين أتابعهم ويتابعونني نشر تعليقات على صوري.

لويس هنريك روليم: نعم، للأسف، العنصرية موجودة ليس فقط في كرة القدم. ماذا تفعل الجهات المسؤولة عن كرة القدم للتعامل مع العنصرية؟

فرناندينيو: هنا في إنجلترا، مكافحة العنصرية نشطة أكثر من البرازيل. في إنجلترا، حققنا خطوة صغيرة إلى الأمام، أخبرني أحد أعضاء النادي [مانشستر سيتي] أن الأندية الإنجليزية تمارس ضغوطاً كبيرة على شبكات التواصل الاجتماعي، إنهم يجبرون المؤسسين على محاربة الأشخاص الذين يُنشئون حسابات زائفة ويبدؤون بإلقاء قاذوراتهم على الإنترنت، إنهم يحاولون إيجاد طريقة لإنهاء هذا، من الواضح أن هذه الشركات بحاجة إلى أرقام، أليس كذلك؟ لذلك، كلما زاد عدد المستخدمين، كان ذلك أفضل لهم. إنه تفضيل الكم على الكيف، إنه عمل معقد للغاية سيستغرق إصلاحه بعض الوقت بسبب المشاكل القانونية، لكنني أعتقد أن الخطوة الأولى قد اتُّخذت بالفعل، الأمل هو أن نواصل المسيرة، وألا تكون هناك عودة إلى ما كنا عليه من قبل، وآمل أن نتمكن من تحويل القيم الخاطئة إلى قيم جيدة في أسرع وقت ممكن.

نتوقع أن تتخذ خدمات وسائل التواصل الاجتماعي الإجراءات اللازمة تجاه مستخدميها للحصول على تفاعل صحي أكثر تحضّراً.

لويس هنريك روليم: في الحياة توجد مراحل انتقالية، لحظات مهمة تترك أثرها في حياتنا، ما هي اللحظات الأساسية

والمراحل الانتقالية التي يجب أن يمر بها الرياضي حتى يصبح لاعب كرة قدم في المنتخب الوطني؟

فرناندينيو: غالباً ما أقول إن الأوقات العصبية تقوّي الناس وترسّخ شخصيتهم وتهيئهم للحياة. في ما يتعلق بالمنتخب البرازيلي، لطالما دعمت فكرة قيام لاعبي كرة القدم البرازيليين بإطلاق برنامج تدريبي للشباب في كرة القدم لتنمية المواهب الشابة وتمكينها، وجعل الشباب يخوضون منافسات يتدربون من خلالها على التعامل مع الأوقات العصبية. الرحلات متعبة ويقيم اللاعبون في فنادق سيئة ويأكلون طعاماً سيئاً ويتدربون في حقول وعرة وذات نوعية رديئة. أثناء عملية التطوير، يتعلم اللاعبون الشباب تحمل مسؤولية تمثيل فريقهم في المستقبل، إذا ما أظهروا طاقات وإمكانات كافية. سيلعب اللاعبون في أي بلد في أميركا الجنوبية، ويمكن أن يكون الحكام متحيزين وسيبذلون قصارى جهدهم لجعل الأمر أكثر صعوبة بالنسبة للبرازيل، إذن هذه أشياء يتعلمونها كدروس من الحياة، يصبحون أقوياء ومرنين، ما يساعدهم على التأقلم حين يبدؤون اللعب في فريق كبير، يتدربون على حمل المسؤولية عندما يمثلون المنتخب البرازيلي، ويجب أن لا ننسى الضغوط الداخلية والخارجية، لأن الدول الأجنبية ترى أن المنتخب البرازيلي هو المرشح الأوفر حظاً للفوز بالألقاب في البطولات، لا أقصد أن الناس يجب أن يمروا بأوقات عصيبة دائماً، لكنني أعتقد أن هذه تجعلهم أقوى، إذا حدث موقف مشابه في المستقبل، يعرفون كيف يتعاملون معه. لقد قلت سابقاً إن الحياة هي أفضل مدرسة، لأننا نتعلم شيئاً جديداً كل يوم. إذا فهمنا أن الأوقات الصعبة تعلمنا، فلن نشعر بالذعر. أعتقد أن هذه طريقة لتطوير الشخصية الجيدة وتشكيل الأشخاص الطيبين للعيش في المجتمع عموماً. ∎

قائمة المراجع

أريفيدو، ف. (١٠ يوليو، ٢٠١٨) ‹Após ofensas racistas, Atlético–PR faz carta aberta em apoio a Fernandinho›، بارانا بورتال. تم الاسترجاع من: paranaportal.uol.com.br/esportes/apos-ofensas-racistas-atletico-pr-faz-carta-aberta-em-apoio-a-fernandinho [البرتغالية].

هوتون، ديليو. (٩ يوليو ٢٠١٨) ‹World Cup 2018: Brazil chiefs slam fans for «racist» abuse of Man City midfielder Fernandinho after Belgium own goal›، ذا صن. تم الاسترجاع من: thesun.co.uk/world-cup-2018/6729613/world-cup-2018-brazil-racist-abuse-man-city-fernandinho-belgium-own-goal.

برينس-رايت، ج. (١٨ مايو ٢٠٢١) ‹VIDEO: Joy as fans return to Premier League stadiums›، إن بي سي يونيفرسال، تم الاسترجاع من: soccer.nbcsports.com/2021/05/18/premier-league-fans-stadiums-video.

ملاحظات

١ برنس رايت.
٢ هوتون.
٣ أزفيدو.

أعتقد أن الأوقات الصعبة تصقل الناس وتشكل شخصيتهم وتعدهم للحياة.

كيف تجعل وقع الحياة أفضل: الرياضة أداة لتمكين أصوات الشباب الفلسطيني

تمارا عورتاني

ترزح الأراضي الفلسطينية منذ عام ١٩٤٨ تحت نير الاحتلال الإسرائيلي، وطيلة هذه السنوات فرض الاحتلال بيئات وظروفاً معيشية مختلفة، تتفاوت بين المدن والقرى المحرومة ومناطق الصراع والمجتمعات المهمشة ومخيمات اللاجئين، مع وجود ما لا يقل عن ثلاثة أجيال مشتّتة في جميع أنحاء الأراضي الفلسطينية. أدى هذا الواقع إلى إنشاء كيانين جغرافيين وسياسيين منفصلين هما الضفة الغربية وغزة، ما يقيّد تطوير استراتيجية موحدة لتلبية احتياجات الشباب، ويُنتج بيئة غير مستقرة للتنمية الشبابية. يؤثر الموقع الذي يعيش فيه الشخص على كل جانب من جوانب حياته اليومية، مثل التنقل وفرص التعليم والتوظيف وإمكانيات المشاركة في المجتمع، من النواحي السياسية والاجتماعية والثقافية. في سياقٍ كهذا، تبدو الأصوات الرياضية غير ذات أهمية. لكن فلتسأل نفسك هذا السؤال: هل سمعت من قبل عن فريق «بلاطة» لكرة القدم؟ هل سمعت عن ماراثون فلسطين؟

فتيات في قرية أبو شخيدم يلعبن لعبة حارس المرمى والمدافع والوسط.
مخيم تعليمي موني الشتوي، قرية أبو شخيدم، رام الله، فلسطين،
فبراير ٢٠٢١. حقوق الصورة بإذن من © فلسطين: الرياضة للحياة.

هل تعلم كيف تبدو هتافات فريق شباب رفح الكروي؟ هل سبق لك أن سمعت هتافات جماهير نادي غزة الرياضي؟ ورغم أن أصداءها غير مسموعة في الخارج، إلا أن الرياضة تلعب دوراً محورياً في المجتمع الفلسطيني، فهي المنفذ الوحيد والمتنفس الأوحد «للركض» حرفياً. تُمارس الرياضة في المدارس ومراكز الشباب والنوادي وفي الشوارع، لكن هناك فرصاً محدودة جداً لاحتراف الرياضة في فلسطين. إذن، كيف تبدو الرياضة في هذه المجتمعات المستضعفة؟ وكيف تعطي الرياضة صوتاً للشباب؟

نتيجة لعقود من الضغط السياسي والاقتصادي، ازداد تشرذم المجتمع الفلسطيني أكثر فأكثر، ما باعد بين أبناء البلد الواحد، ووسّع الهوة في ما بينهم، وبالتالي خلق مجموعة متنوعة من المجتمعات المحلية الضعيفة. أضرّت هذه الانقسامات بشريحة الشباب على وجه التحديد، الذين وجدوا أنفسهم لا حول لهم ولا قوة داخل المجتمع وبحاجة إلى التوجيه والفرص لرفع أصواتهم. استجابة لهذا السياق المجتمعي — لاسيما فئة الشباب، التي تمثل ثلث المجتمع الفلسطيني — ظهرت منظمة غير حكومية هي مؤسسة فلسطين الرياضة من أجل الحياة (PS4L)، وهي المنظمة غير الحكومية المحلية الوحيدة لتنمية الشباب، والتي تستخدم الرياضة كأداة لتمكين الشباب على المستويين الشخصي والمهني وتعزيز مستقبلهم. تصمم مؤسسة فلسطين الرياضة من أجل الحياة (PS4L) وتنفذ برامج رياضية مختلفة في جميع أنحاء فلسطين، تتماشى مع أهداف التنمية المستدامة للأمم المتحدة (SDGs)، والتي تسعى إلى تعزيز التعليم والمساواة بين الجنسين، وهما هدفا التنمية المستدامة الرابع والخامس،[1] على التوالي. بناءً على ذلك، يستكشف هذا الفصل البرامج الرياضية المجتمعية لمؤسسة فلسطين الرياضة من أجل الحياة (PS4L) ودورها في «تمكين أصوات» المجتمعات الفلسطينية المستضعفة.

المجتمعات الفلسطينية وتمكين صوت مؤسسة فلسطين الرياضة من أجل الحياة (PS4L)

الضفة الغربية وغزة مفصولتان من الناحية الجغرافية، وإذا قمنا بتقريب الصورة، نجد أن الضفة الغربية تنقسم إلى أجزاء صغيرة معزولة من الأرض، تحيط بها المستوطنات الإسرائيلية ونقاط التفتيش والجدار الفاصل. تنعكس جهود العزلة هذه في أنماط متنوعة من الاختلافات بين صفوف الشباب، وتظهر في العقيدة والتقاليد و/أو السياسة. الحقيقة هي أنك أينما نظرت في فلسطين، لا تجد مكاناً على حاله. فالشمال مثلاً كان معروفاً بتاريخه وثقافته. أما نابلس فعُرفت بكونها مركزاً صناعياً. تشتهر قلقيلية بزراعتها. وجنين معروفة بتاريخها وتقاليدها. يشتهر الجنوب بتاريخه وثقافته الدينيين، وبالتالي أصبح مركزاً للسياحة في أماكن مثل القدس وبيت لحم. ثم هناك غزة التي تعتبر من أقدم المدن في العالم، ولكنها أصبحت ساحة للمعارك، حيث عانت أربع حروب في السنوات الثلاث عشرة الماضية.[2] كل المدن والقرى الأخرى الواقعة بين هذه المدن المذكورة، تشكل المنطقة الوسطى من فلسطين، وكلها معاً تؤلف الأراضي الفلسطينية. وهي أماكن يمكن أن تبدو غريبة، لكن يمكن أن تبدو رائعة في الوقت نفسه، وتشمل العقيدة والثقافة والسياسة والتقاليد والتاريخ والأمل، ولكنها تبدو محمومة أيضاً.

تفصل بين القرى ومخيمات اللاجئين الكثير من الحواجز والصعوبات. ضمن هذا السيناريو المعقد، يجتمع الأطفال معاً للعب. يركضون في الشوارع، وتحديداً في أزقة مخيمات اللاجئين وفي الساحات الخلفية لأحياء القرية، مرتدين قمصاناً مهترئة ويركلون العلب البلاستيكية والكرات المثقوبة. من المعروف في الأدبيات الأكاديمية، أن البيئة المحسوسة التي يعيش فيها المرء، تؤثر على عادات الترفيه لديه ونشاطه البدني.[3] هذه الأزقة والساحات هي «ملاعب كرة قدم» الأطفال الفلسطينيين، حيث يشعرون بحرية ممارسة اللعبة التي يحبونها. يحصل البعض منهم

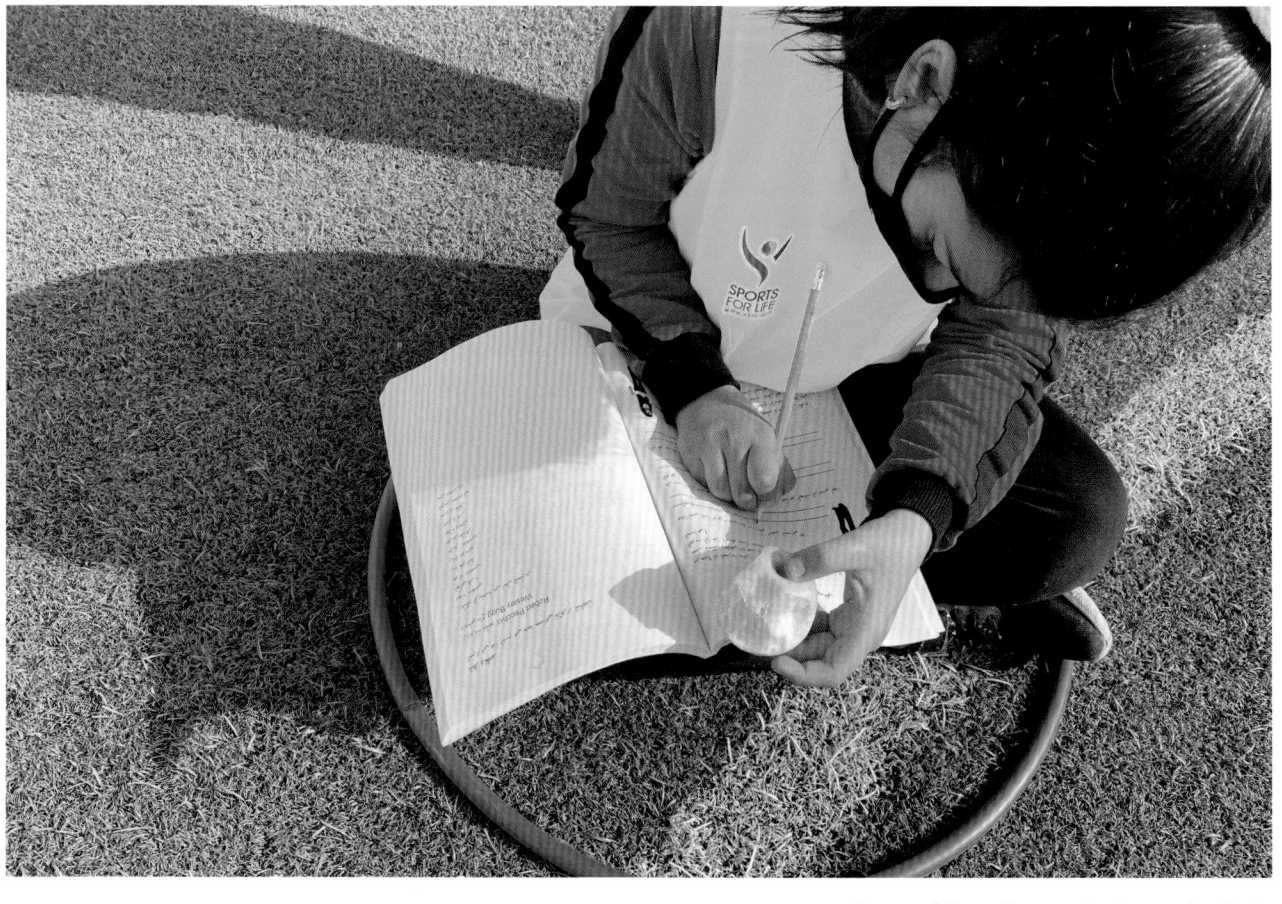

رياضة وتعليم ونمط حياة صحي. المخيم الشتوي «تعليمي قوتي».
قرية بيت لقيا، رام الله، فلسطين، فبراير ٢٠٢١. حموق الصورة
بإذن من © فلسطين: الرياضة للحياة.

اخترت أن أضع سعادتي أولاً،
وأن أختار متابعة كرة القدم...

نشأت مع أربعة أشقاء عرّفوني إلى جمال لعبة كرة القدم. بدأ حبي لكرة القدم منذ طفولتي وأنا في السادسة من عمري. سمعت عن برنامج مؤسسة فلسطين الرياضة من أجل الحياة (PS4L)، وانضممت إليه في سن الثالثة عشرة، ويمكنني أن أقول بصدق إنه كان أحد أفضل القرارات التي اتخذتها في حياتي. أتاحت هذه المؤسسة والفريق لحبي وشغفي بكرة القدم أن يزدهرا، رغم أن المجتمع يصوّر كرة القدم على أنها رياضة ذكورية. في بعض الأحيان، كنت أشعر بأن كلمات الناس وانتقاداتهم وتوقعاتهم المتحيزة تعيقني. في البداية تأثرت بما يقوله الناس عني ورأيهم بي، لكنني أدركت أن عليّ تغيير نمط تفكيري، لأن هذا سوف يدمر الأمل الذي أستمده من هذه الرياضة. عملت على تطوير مهاراتي الكروية وركزت على النتائج الإيجابية التي شعرت بها بسبب كرة القدم والمهارات الحياتية التي اكتسبتها مع فريقي الرائع. اخترت أن أضع سعادتي أولاً، وأن أختار متابعة كرة القدم، والآن، حين أنظر إلى الوراء، يمكنني القول بكل تأكيد إنها رحلة تستحق العناء. إن المشاعر التي أحس بها أثناء لعب لعبة كرة القدم تجعلني متأكدة أنه من المستحيل بالنسبة لي التوقف عن لعب كرة القدم ... أنا فخورة لكوني لاعبة كرة قدم أنثى.[5]

على فرصة الانضمام إلى مراكز الشباب والنوادي — إذا كانت متوفرة في محيطهم — والتي تتكوّن من فرق كرة قدم وعدد صغير من الرياضات الأخرى، لكن جميع هذه المراكز لها بنية تحتية ضعيفة، والفرص الاحترافية فيها محدودة. لا يقتصر دور أماكن الترفيه، في حال توفرها، على تشكيل نوع المشاركة في أوقات الفراغ، بل يمكن لعلاقات الناس مع هذه المساحات أن تسهل وتؤثر على الطريقة التي يتحركون بها ويستخدمون أجسادهم أيضاً، فضلاً عن المساعدة في تطوير «الإحساس بالمكان»، الذي يُعتبر مكوناً أساسياً لبناء هوية الفرد والمجتمع.[4]

لتحقيق هذا الهدف، استخدمت مؤسسة فلسطين الرياضة من أجل الحياة (PS4L)، بالتعاون مع وزارة التربية والتعليم ووكالة الأمم المتحدة لإغاثة وتشغيل لاجئي فلسطين في الشرق الأدنى (الأونروا)، المدارس لتقديم برامج وفعاليات رياضية مجتمعية للأطفال والشباب، أي أنها وقّرت البيئة الآمنة أثناء ساعات الدوام المدرسي وبعدها.

يوفر أحد البرامج المجتمعية — الذي تم تقديمه على مدار السنوات الست الماضية في طولكرم، شمال فلسطين — مساحة للأطفال من كافة أنحاء المدينة ومخيمات اللاجئين. يشرف على البرنامج مدربون ومدربات لممارسة الأنشطة الرياضية في مكان آمن مجاني. هنا يستطيع هؤلاء الشباب التعبير عن أفكارهم وطموحاتهم، كما توضح لاعبة كرة القدم آلاء طنيب ابنة طولكرم:

يمن المصري، كبيرة المدربين والميسّرين، مديرة برنامج «فلسطين: الرياضة للحياة» المخصص لكرة القدم والمهارات الحياتية للأولاد والبنات الذين ينتمون إلى خلفيات مختلفة. طولكرم، فلسطين، يونيو ٢٠١٨. حقوق الصورة بإذن من © فلسطين: الرياضة للحياة.

من المهم ملاحظة أن مؤسسة فلسطين الرياضة من أجل الحياة (PS4L) تصمم وتنفذ هذه البرامج الرياضية وفقاً لاحتياجات المجتمع والقضايا الاجتماعية التي تحيط بالشباب. وكما ذكرنا سابقاً، تعكس أماكن الترفيه العامة داخل المجتمعات هوية المجتمع — الهوية التي يمكن بالتأكيد فرضها من خلال قوى خارجية — ومع ذلك فإنها تؤثر بشكل كبير على نظرة الناس الذين يعيشون داخل هذا المجتمع إلى ذاتهم. أشارت الأبحاث أيضاً إلى أن الإتاحة والوصول والسمات المادية/الاجتماعية لمثل هذه الجماليات، وسلامة الأماكن المخصصة لقضاء وقت الفراغ النشط تتأثر بالمستوى الاجتماعي والاقتصادي للحي — حيث تمتلك المناطق ذات الحالة الاجتماعية والاقتصادية المتردية مرافق أقل، وإن وُجدت هذه المرافق فعلاً فإنها تكون ذات مستوى دون المتوسط.[٦]

منحتني برامج بناء القدرات في مؤسسة فلسطين الرياضة من أجل الحياة (PS4L) الثقة بشأن كيفية التواصل مع المراهقين والأطفال الصغار، وتعليمهم المهارات الحياتية من خلال الألعاب. لقد تعلمت كيف أصمم لعبة من البداية وكيف أضمّنها رسالة مفيدة. أعطتني هذه التقنيات طرقاً فعالة لتقديم الأفكار للأطفال الذين أستهدفهم.[٧]

تقول رناد موسى، وهي مدربة كرة القدم الوحيدة في قريتها كفرعبوش في طولكرم:

كان للمهارات الرياضية والحياتية التي اكتسبتها من خلال مؤسسة فلسطين الرياضة من أجل الحياة (PS4L) تأثير كبير على نفسيتي، بدءاً من تعلّم كيفية التفاعل مع الناس، كباراً وصغاراً، نساءً ورجالاً، وصولاً إلى التفكير خارج الصندوق وإيجاد الحلول. تعلمت كيف يمكنني مساعدة الآخرين في التفكير بشكل أكثر إيجابية، وكيف أتعامل مع الآخرين بتعاطف.[٨]

يمتلك المطلعون من أبناء المنطقة، الخبرة المحلية والثقافة الرياضية الفرعية،[٩] لذا تكون لديهم دراية تامة بلوائح وثقافة مجتمعهم الرياضي، وهم يستمدون جزءاً كبيراً من هويتهم من مشاركتهم. وبالتالي، يمكن للرياضة أن تلعب دوراً في تزويد الشباب بفرص تثقيفية وتعليمية مختلفة. فهي توطّد الأواصر في ما بينهم، وتغيّر منظورهم إلى الثقافات والمجتمعات الأخرى والجندرية والتعليم على المدى البعيد. وتساعد على تطويرهم الذاتي على المستويين الاجتماعي والاقتصادي، وتغير أسلوب حياتهم.

تسعى مؤسسة فلسطين الرياضة من أجل الحياة (PS4L) إلى استخدام قوة الرياضة لتضخيم صوت الشباب وإطلاق رسالة واحدة قوية مفادها أن هذه المجتمعات الضعيفة يمكنها اتخاذ خيارات أفضل، ويمكنها الحلم بأفق أوسع لتغيير ظروف معيشتها. إن الإيمان بأن الرياضة هي أكثر من مجرد لعب، يمكّن الشباب من تعلم المهارات الحياتية داخل الملعب وخارجه، ودمج هذه القدرات في حياتهم اليومية. لنسمع كيف عبّرت حبايب عن هذه النقطة:

لم يكن لدي أي احتكاك مع الفتيان قبل انضمامي إلى برنامج مؤسسة فلسطين الرياضة من أجل الحياة (PS4L) لكرة القدم. أصبح لديّ زملاء ومدربون رجال. ومع التدريب على كرة القدم والمهارات الحياتية، زادت ثقتي بنفسي وأصبحت أشارك رأيي دون خجل وفي أي مناسبة، [وأنا] تطورت لأصبح شخصاً اجتماعياً. أصبح تواصلي ضمن الفريق والأسرة والمدرسة أكثر وضوحاً من خلال الانضمام إلى مناقشات مختلفة ضمن التدريب، ومن خلال دعم بعضنا البعض واحترام وجهات نظر الآخرين. في كرة القدم أستغل كل فرصة للتسجيل، وهذا ما أفعله في حياتي أيضاً.[١٠]

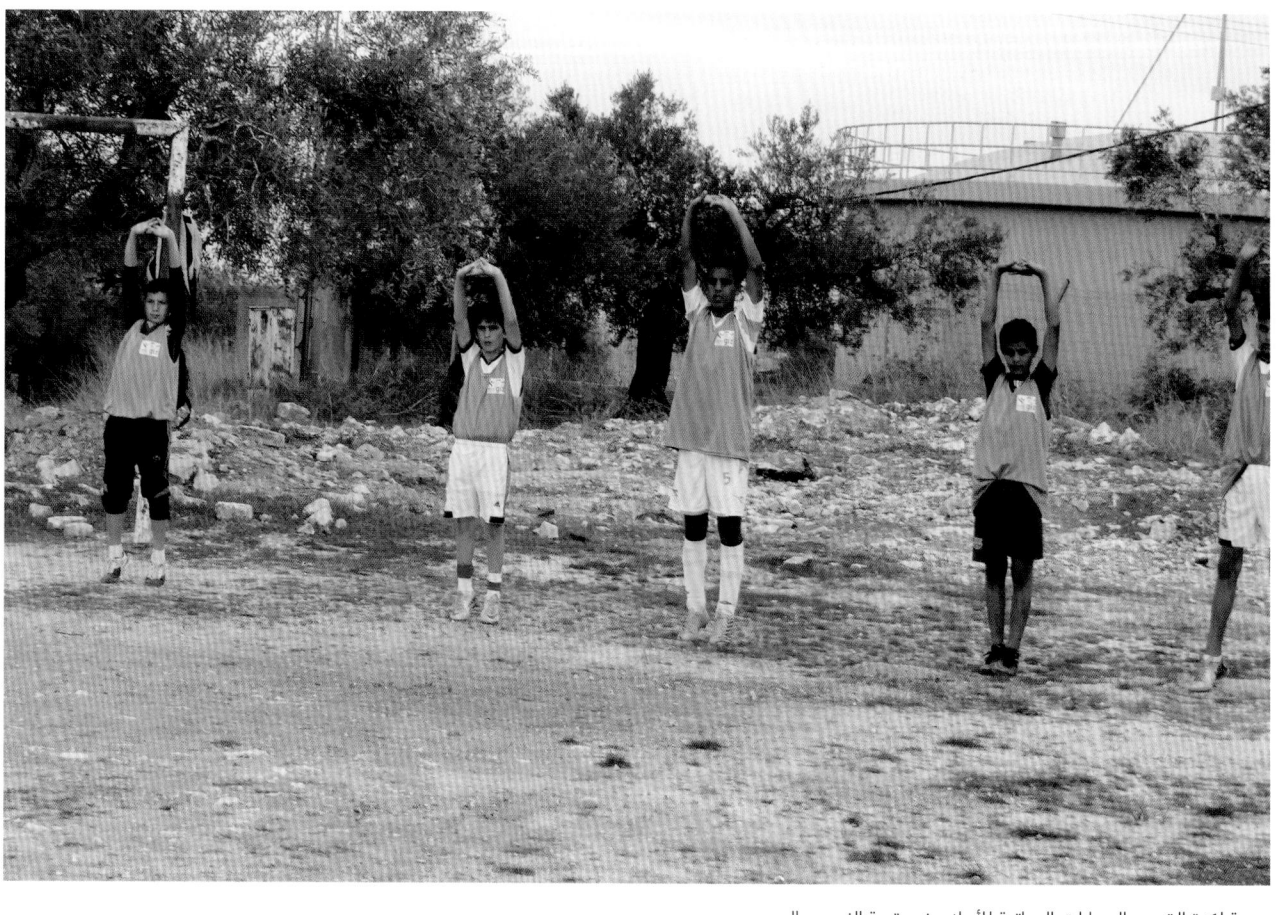

حصة لكرة القدم والمهارات الحياتية للأولاد في قرية النبي صالح،
إحدى مناطق النزاع، رام الله، نوفمبر ٢٠١٥. حقوق الصورة
بإذن من © فلسطين: الرياضة للحياة.

نظراً لتطبيق نظام الفصل بين الجنسين في المدارس الفلسطينية، فإن تفاعل فتيان الفريق مع الفتيات كان محدوداً أيضاً. لذا استغرق الأمر وقتاً طويلاً حتى يحدث التفاعل بين الفتيان والفتيات، وتبادل الآراء بشكل عام، وقبول فكرة لعب الفتيات كرة القدم، التي تطورت إلى مطالبة اللاعبات بأن يصبحن زميلات عند اختيار فريق مباراة مؤلف من خمسة أو سبعة لاعبين. هذه الخطوات الأولية قوية للغاية، لأن أصوات هؤلاء الفتيان والفتيات سوف يتردد صداها في عائلاتهم ومدارسهم ومجتمعاتهم، وربما تشكل سيمفونية أكثر مساواة في الثقافة بين الجنسين.

بيئات مجتمعية أكثر أماناً

إن تمكين المجتمع يحتّم تكامل مبادئ التنمية الاجتماعية والانتقال من «تطوير الرياضة في المجتمعات» إلى «تنمية المجتمعات من خلال الرياضة»، أي التركيز على العلاقات القائمة بين المجتمع والجهة المزوّدة.[١١] في السياق الاجتماعي الفلسطيني، لا يشمل ذلك محنة الحياة الصعبة فحسب، بل يشمل أيضاً نظاماً رياضياً يتبع هيكلية تقليدية قائمة على الرياضيين والمسابقات والبطولات ومواقف الفوز والخسارة، مع عدم توفير مساحة لتطوير المهارات الحياتية. لكن برامج الرياضة المجتمعية في مؤسسة فلسطين الرياضة من أجل الحياة (PS4L) توفر التعلم من خلال اللعب، بهدف تعزيز التنمية البشرية والاجتماعية والعاطفية. إنها تمكّن الشباب من رفع أصواتهم من خلال المشاركة المجتمعية والتواصل والمشاركة. وهذا هو التمكين من منظور مفاهيمي: إنه علاقة جدلية بين الفرد وبيئته.[١٢]

يبدو التلاحم الاجتماعي في فلسطين من التحديات المعقدة، لكن البرامج الرياضية المجتمعية توفر فرصاً لبروز

وتصدّر أصوات مختلفة. من الأهمية بمكان توفير مساحة للشباب بعيدة عن الفقاعات السياسية لتمكينهم من الاختلاط مع العائلة والأصدقاء في بيئة أكثر أماناً. إن الفتيان والفتيات الذين يتشاركون الملعب أو يتشاركون مركزاً شبابياً في المدينة، أو يشاركون في عملية تبادل الفرق الرياضية بين الأحياء المختلفة، ينعمون في تطوير روابط صحية قوية قائمة على المساواة، وتُتاح لهم فرصة التعبير عن آرائهم والإصغاء إلى آراء الآخرين بسلام.

هذا هو الهدف الحقيقي الذي تسعى مؤسسة فلسطين الرياضة من أجل الحياة (PS4L) إلى تسجيله. ■

قائمة المراجع

٦ أبريل (٢٧ أبريل، ٢٠٢١)
‹Alaa Taneeb: Proud Female Football Player›، تم الاسترجاع من:
april6.org/2021/04/07/alaa-taneeb-proud-female-football-player/

بولتون، ن.، فلمنغ، س. والياس، ب. (٢٠٠٨)
‹The Experience of Community Sport Development:
A Case Study in Blaenau Gwent›، مانيجينغ ليجر ١٣ (٢)، ٩٢–١٠٣.

كولتر، ف. (٢٠٠٢) «Sport and Community Development: A Manual».
ادنبره: سبورت سكوتلاند.

كومون جول (يونيو ٢٠٢١) ‹Defying the Norms of My People›،
كومون جول. تم الاسترجاع من: /common-goal.org/Stories
Defying-the-Norms-of-My-People2021-06-17.

هايام، ج. وهينش، ت. (٢٠١٨)، «Sports Tourism and Development»،
الطبعة الثالثة. بريستول: مطبوعات تشانيل فيو.

هوليهان، ب. ووايت، أ. (٢٠٠٢) «The Politics of Sports Development:
Development of Sport or Development Through Sport?» لندن: روتلدج.

هيلتون، ك. وتوتن، م. (٢٠٠٧) ‹Community Sport Development›،
«Sport Development: Policy, Process and Practice»، الطبعة الثانية،
برامهام، ب.، هيلتون، ك. وجاكسون، د. تحرير، لندن: روتلدج، ٧٧–١١٧.

موريس، ل. وبعلوشة، ح. (٦ يونيو ٢٠٢١) ‹After unending conflicts
Gazans wrestle with rebuilding and whether it's worth it›،
ذا واشنطن بوست. تم الاسترجاع من:
washingtonpost.com/world/middle_east/gaza-families-
four-wars/2021/06/05/c0ad1d90-bf14-11eb-
922a-c40c9774bc48_story.html.

ساليس، ج. ف.، سيرفيرو، ر. ب.، أشر، دبلو.، هندرسن، ك. أ.، كرافت، م. ك.
وكير، ج. (٢٠٠٦)، الاستعراض السنوي للصحة العامة ٢٧، ٢٩٧–٣٢٢.

ملاحظات

١ الأمم المتحدة.
٢ موريس وبعلوشة.
٣ ساليس وآخرون، ٢٩٧.
٤ سامبسون وغودريتش، ٩٠١.
٥ ٦ أبريل.
٦ فيبرا وآخرون، ١٩٨.
٧ مقابلة مؤسسة فلسطين الرياضة من أجل الحياة (PS4L) مع رنا خوالدة
 بعد إكمال ستة أشهر من برنامج المدرب المعتمد في فلسطين، ٢٠٢٠.
٨ مقابلة مؤسسة فلسطين الرياضة من أجل الحياة (PS4L) مع رناد موسى
 بعد إكمال ستة أشهر من برنامج المدرب المعتمد في فلسطين، ٢٠٢٠.
٩ هايام وهينش، ١٢٦.
١٠ كومون جول.
١١ انظر كولتر. هوليهان ووايت. هيلتون توتن. بولتون وآخرون، ٩٣.
١٢ زيمرمان، ٥٨١.

قد يبدو التناغم الاجتماعي في فلسطين تحدياً صعباً.

سامبسون، ك. أ. وغودريتش، سي، جي (٢٠٠٩)
‹Making Place: Identity Construction and Community Formation
Through «Sense of Place» in Westland, New Zealand،
سوسايتي أند ناتشرال ريسورسز ٢٢(١٠)، ٩٠١–٩١٥.

الأمم المتحدة (٢٠١٨)
«Palestinian National Voluntary Review On The
Implementation Of The 2030 Agenda.»
تم الاسترجاع من:
sustainabledevelopment.un.org/content/documents/
20024VNR2018PalestineNEWYORK.pdf.

فييرا، م. سي.، سيبراندي، س. س.، ريس، أ. ودا سيلفا، سي. جي. تي. (٢٠١٣)
‹An Analysis of the Suitability of Public Spaces to Physical Activity
Practice in Rio de Janeiro›، برفنتيف مديسين ٥٧(٣)، ١٩٨–٢٠٠.

زيمرمان، م. أ. (١٩٩٥)
‹Psychological empowerment: Issues and illustration›،
أميركان جورنال أوف كوميونيتي سايكولوجي ٢٣، ٥٨١–٥٩٩.

أصوات الاستاد:
نداء إلى مسؤولي كرة القدم... هل تسمعون؟

ريتشارد جوليانوتي

بالنسبة إلى معظم عشاق كرة القدم، يُعدُّ الصوت من العوامل الضرورية التي تؤجّج التفاعل مع اللعبة. إن الثقافات الصوتية للمشجعين، والبيئة الصوتية الأوسع للملاعب، ضرورية لإغناء تجربة حضور مباريات كرة القدم وتخيّلها وفهمها واستذكارها. أكثر تجارب كرة القدم تأثيراً هي تلك التي تتميز بفرط الدراماتيكية والقوة. ويتعزز هذا التأثير أكثر فأكثر إذا ما تواجد المرء بين حشود كبيرة من المشجعين الآخرين، لا سيما عند تسجيل هدف جميل أو تحقيق انتصار أسطوري.

ينشئ عشاق كرة القدم ثقافات صوتية مميزة من نواحٍ عديدة، فالأصوات أساسية في صنع هويات وطقوس المشجعين وإعادة صياغتها. تمكّن الأغاني والهتافات والأناشيد الوطنية المشجعين من بناء روابط اجتماعية قوية، وإنشاء هويات مشتركة، وخلق شعور بالانتماء إلى مجتمع ومصير مشترك ضمن مجموعة المشجعين. إنهم يؤكدون محبتهم العميقة لناديهم ويحتفلون بالعلاقة مع فريقهم ولاعبيهم ومدربيهم، وملعبهم «بيتهم» أو منطقتهم أو بلدتهم أو إقليمهم أو أمتهم. لكن في المقابل، يمكن للأغاني والهتافات بناء الهوية والحفاظ عليها بطرق سلبية أيضاً، من خلال تمييز وتشويه سمعة «الآخر» — أي منافسي الفريق اللدودين — الذين يعلن المشجعون عداوتهم لهم ضمن طقوس واضحة وبصوتٍ عالٍ.

تقدّم الثقافات الصوتية داخل الملاعب تعليقاً جماعياً مثيراً حول كيفية تطور مباراة كرة القدم. إذا أغمضت عينيك واستمعت إلى الجمهور، يمكنك أن تدرك كيف تتطور أحداث المباراة: يمكن

أن تخمّن مكان الكرة، والشخص الذي يركلها، وسلاسة حركة الفريق، ومدى نجاح اللاعب أو فشله في التسديد. ومن دون أي شك تعرف ضمن هذه الدراما الكروية الأطراف التي يجب الإشادة بها أو إلقاء اللوم عليها في النهاية (من لاعبين أو حكام مباريات أو مدربين أو مشجعين أو غيرهم).

تتمتع الثقافات الصوتية النابضة المشجعة بصفات «كرنفالية» قوية. الكرنفالات هي مهرجانات شهيرة مرتبطة بالسلوك الصاخب والعاصف والفوضوي والفكاهي المتلذذ والمعبّر والمفرط. إنها المكان الذي تحتل فيه ثقافتا الجسد والحواس مركز الصدارة، وحيث يتم الجمع بين المتناقضات والأضداد[1] (مثل الطبقات الاجتماعية أو الأجيال المختلفة).

عند عشاق كرة القدم، تتمثل الطقوس الكرنفالية في التواصل الاجتماعي الصاخب والمتدفق للجماهير، وفي الأغاني الداعمة التي تصدح بصوت عالٍ وفي الأنشطة المعربدة. في تلك اللحظات ترتفع نوبات من الضحك الجماعي حين يتعثر أحد اللاعبين مثلاً أو يرتكب خطأً أخرقَ، أو حين يخدع اللاعب خصمه، أو عندما يوجه المتفرجون تعليقات ظريفة للأشخاص الموجودين على أرض الملعب.[2]

(الصفحة المقابلة) مشجعو كرة القدم يلوحون بالأعلام وقنابل الدخان ذات الضوء الأحمر أثناء مباريات الدوري الإيطالي لكرة القدم بين إيه سي ميلان وإنتر ميلان، التي أقيمت في ملعب سان سيرو، ميلانو، ٢٠١٩. بإذن من باولو بونا من خلال ألامي ستوك فوتو.

الحد الأقصى لجهارة أصوات المشجعين

هناك اختلافات كبيرة طبعاً في أنواع ثقافات كرة القدم الصوتية وكثافتها. في معظم ملاعب العالم، يتواجد المشجعون الأعلى صوتاً والأكثر حماسةً عند «طرفي» الملعب أو بالقرب منهما، أو في المنطقة الواقعة خلف المرمى، وهو المدرّج الذي يحتشد فيه المشجعون المتعصبون منذ عقود عديدة. دعونا نتذكر هنا على سبيل المثال مدرّج سبيون كوب في آنفيلد (ليفربول، المملكة المتحدة) أو «الجدار الأصفر» الضخم في ويستفالنستاديون (بوروجيا دورتموند، ألمانيا).

تتمتع الحشود والملاعب الأكثر صخباً وصياحاً بمكانة وجاذبية مميزتين في لعبة كرة القدم. في المملكة المتحدة، تشتهر الأراضي الواقعة في المناطق الحضرية التي تقطنها الطبقة العاملة، والمناطق الصناعية السابقة — التي تشمل غلاسكو وليفربول ومانشستر وشمال شرق إنجلترا وشرق/جنوب شرق لندن — بضوضائها وطاقتها. عُرف ملعب هامبدن بارك في غلاسكو، وهو الملعب الوطني الأسكتلندي، منذ فترة طويلة باسم «هامبدن رور» (Roar تعني الهدير بالإنجليزية)، حيث كانت تتواجد فيه حشود يزيد عدد أفرادها على مئة ألف مشجع قبل أن يُبدأ بتطبيق إجراءات السلامة. تشتهر أندية أخرى — مثل نادي ميلوول، الملقب بنادي «الأسود»، ومقره في جنوب شرق لندن — أيضاً بـ«هدير» جماهيرها.[3] في أوروبا، يشتهر مشجعو الأندية التركية (لا سيما في اسطنبول) والألمانية والإسبانية والإيطالية (لا سيما في نابولي) بأصواتهم العالية.

أكثر تجارب كرة القدم تأثيراً هي تلك التي تتميز بفرط الدراماتيكية والقوة.

(اليمين) جيمي فاردي من فريق ليستر سيتي يعبّر عن فرحه بعد تسجيل الهدف الأول لفريقه خلال مباراة الدوري الإنجليزي بين وستهام يونايتد وليستر سيتي التي جرت في ٢٠ أبريل ٢٠١٩ بملعب لندن، لندن، المملكة المتحدة. بإذن من جوردان مانسفيلد من خلال صور جيتي.

(الوسط) لويس بوا مورتي يغطي أذنيه من صيحات استهجان الجماهير خلال مباراة في الدوري الإنجليزي الممتاز بين وستهام يونايتد وبلاكبول في ١٣ نوفمبر ٢٠١٠، أقيمت في بولين /راوند، لندن، المملكة المتحدة. بإذن من نايجل فرينش من صور بي بي ايه من خلال صور جيتي.

(اليسار) أرسين فينجر، مدرب أرسنال، يغطي أذنيه عند انطلاق الألعاب النارية بعد فوز فريقه بكأس الاتحاد الإنجليزي في نهائي بادوايزر بين آرسنال وهال سيتي في ١٧ مايو ٢٠١٤، الذي أقيم في ملعب ويمبلي، لندن، المملكة المتحدة. بإذن من مايكل ريغان من اتحاد كرة القدم (FA) من خلال صور جيتي.

في الأجواء الأكثر قوة، يحتاج الصوت إلى الغضب أيضاً. والمباريات نفسها يجب أن يكون لها معنى أو أهمية. تحمل مباريات الديربي أو المنافسات الكبرى ونهائيات الكأس والمباريات الحاسمة الأخرى توتراً أو «حِدّة» من نوع خاص، وبالتالي تحفز أكبر قدر من المشاركة الصوتية. في الأحوال المثالية، يجب أن يكون هناك حشد كبير من المشجعين المعارضين أيضاً، حيث يميل المشجعون «البعيدون» إلى أن يكونوا أكثر مشاركة واندفاعاً نسبياً، بينما يمكن لمجموعات المشجعين المنافسين تبادل الخصومة والتسابق على التفوق الصوتي. وعلى العكس من ذلك، حين يوجد مشجعون داعمون فقط، فغالباً ما تكون الأجواء باهتة نوعاً ما.

يمكن أن يلعب تصميم الملعب دوراً مهماً في تشكيل كثافة الثقافات الصوتية ونوعيتها. تتمتع الملاعب ذات الصخب العالي بقوة صوتية معززة من خلال الأسقف البارزة التي تضخم وتُبرز أصوات المشجعين، ومن خلال المدرّجات العالية الواقعة خلف المرمى التي تتواجد فيها مناطق للوقوف، والتي يمكن أن تستوعب المزيد من المشجعين، وأيضاً من خلال الطاقة الاستيعابية الأرضية المناسبة، بحيث تكون المدرّجات ممتلئة وليست نصف فارغة.

من المفيد أن تكون المدرّجات والمصاطب قريبة من أرض الملعب. في الملاعب الحميمة والمخيفة (للخصوم)، يتواجد المشجعون «داخل آذان» اللاعبين، بينما يمكن للجالسين خلف المرمى «جذب الكرة إلى داخل الشباك». وعلى العكس من ذلك، تفقد الاستادات التي تفصل بين مدرّجاتها وأرض ملعبها مسافات كبيرة — بسبب وجود مسارات للجري أو خنادق مثلاً — بعض التفاعل العاطفي بين المشجعين واللاعبين، وبالتالي تفتقر إلى شرارة إشعال الأجواء الحيوية. دعونا نفكر في حالة نادي وستهام يونايتد البريطاني، وهو نادي شرق

لندن الذي كان يلعب في ملعب أبتون بارك المعروف بصخبه واكتظاظه. عندما انتقل الفريق، إلى ملعب لندن الأولمبي السابق، اشتكى العديد من المشجعين من أن «بيتهم» الجديد، بمساحاته الشاسعة التي تفصل بين المدرّجات وأرض الملعب، أي بين المتفرجين واللاعبين، كان عقيماً بلا روح.

كوفيد-١٩، مباريات أشباح وصخب مزيف

يقودنا هذا إلى التفكير أكثر في كيفية إسكات ثقافات كرة القدم الصوتية أو إخمادها.

كان لجائحة كوفيد-١٩ أثرها الكبير الذي بدا واضحاً جداً في كل مناحي الحياة لاسيما كرة القدم. في ذروة الوباء، أوقفت مباريات كرة القدم في معظم الدول، من مارس إلى يونيو ٢٠٢٠. ومن أجل إعادة كرة القدم وتأمين السلامة العامة، أصبحت المباريات «ألعاب أشباح»، حيث تم تنظيمها خلف الأبواب المغلقة، في ملاعب فارغة شبه صامتة. لم تستطع الجماهير مشاهدة هذه المباريات إلا من خلال التغطية التلفزيونية فقط.

لقد نقلتنا مباريات الأشباح هذه بطريقة ما، إلى واقع افتراضي طالما توقّعه الباحثون (أو واقع فائق).⁵ في منتصف ثمانينيات القرن الماضي، تخيّل المُنظّر الاجتماعي الفرنسي المشاكس جان بودريلار سيناريو لعالم افتراضي تقوده وسائل الإعلام: في هذا العالم تُلعب كرة القدم في ملاعب جدباء، شاغرة باستثناء منصّات توضع عليها الكاميرات التلفزيونية التي تصوّر الحدث لجمهور يشاهده في البيت.⁶

لكن إذا كانت الطبيعة تمقت الفراغ، فإن كرة القدم تمقت الفراغ الصوتي. إن مباريات الأشباح الصامتة هي بمثابة إيقاف تشغيل للاعبين والمدربين والمسؤولين والمشجعين والمشاهدين والمعلقين الإعلاميين؛ والأهم من ذلك، في حالة كرة القدم التجارية، هي بمثابة تعطيل للجهات الراعية

وللمعلنين أيضاً. لملء الفراغ الصوتي، أدخلت محطات البث ضوضاء جماهيرية اصطناعية في الخلفية كنوع من «موزاك»[7] المشجعين، يسمعه المشاهدون والمستمعون في المنازل. في محطات التلفزيون الرياضية متعددة القنوات، يكون لدى المشاهدين الخيار لانتقاء قناة فيها ضجيج لجمهور زائف وأخرى دونه.

بالنسبة للمباريات التي تتضمن أندية رائدة، تخصّص ضوضاء جماعية وهمية مناسبة للفرق. على سبيل المثال، تشمل مباراة توتنهام هوتسبير ضد مانشستر يونايتد في الدوري الإنجليزي الممتاز أغاني وهتافات مشجعة مسجلة

مرتبطة بالجانبين. في مباراة مانشستر يونايتد ٢٠٢١ مع مانشستر سيتي في المملكة المتحدة، تضمنت المباراة ضجيجاً مسجّلاً استمر مدة دقيقة كاملة من التصفيق الزائف من المشجعين، وذلك في الدقيقة الثامنة من المباراة، تكريماً لذكرى كولين بيل، لاعب مانشستر سيتي الأسطوري الذي ارتدى القميص رقم ٨ خلال مسيرته الرياضية.

يتمثل التحدي الأكبر لمحطات البث في مطابقة ردود الجماهير الزائفة مع نقلات الكرة التي تجري على أرض الملعب، بحيث يتوافق الصوت «الصحيح» مع الهدف، أو التسديدات الخطيرة، والأخطاء، والنقلات البارعة، وأخطاء اللاعبين.

ما هو التأثير الفعلي للملاعب الصامتة على مباريات كرة القدم نفسها؟

في كثير من الأحيان، تأتي ضوضاء الجماهير في لحظة متأخرة جداً، بعد مرور اللحظة الحيوية والحدث، أو تفشل في محاكاة استجابة المشجعين التي نتوقع عادةً سماعها في التوّ. لكن في النهاية، يواجه المشاهدون خياراً صوتياً زائفاً، سواء كان «موزاك» في جو جماهيري مُختلق أو تجربة أصيلة جداب صامتة. يتحمل معظم المعجبين الوضع على مضض ويأخذون الخيار الأول.

السؤال المثير للاهتمام هنا هو: ما هو التأثير الفعلي للملاعب الصامتة على مباريات كرة القدم نفسها؟ يفكر مثقفو وسائل الإعلام، بما في ذلك لاعبو كرة القدم السابقون، ما إذا كان اللاعبون قادرين على تحفيز أنفسهم بشكل كامل أثناء المباريات للركض في تلك الساحة الإضافية، دون الطاقة أو «القوة المنشطة» التي يقدمها المشجعون في اللحظات الحاسمة.

كشفت بعض الأبحاث المبكرة في ألمانيا أنه في الملاعب الفارغة، تفقد الفرق المحلية الكثير من ميزاتها التنافسية. وهذا أمر أشارت إليه الإحصائيات الضعيفة للأهداف والتسديدات والضربات الركنية والمراوغات الناجحة.[8] على العكس من ذلك، وجدت الأبحاث الأكثر شمولية التي أُجريت في إنجلترا وإسبانيا وإيطاليا، أنه بعد أسابيع قليلة، تميل الفرق المحلية إلى الحفاظ على التقدم، رغم أن الحكام — دون الضغط الصاخب من المشجعين المحليين — كانوا أكثر تساهلاً تجاه الفرق الزائرة في إخراج بطاقات المخالفات الصفراء[9] مثلاً. أنا شخصياً توقعت أن يكون اللاعبون أكثر هدوءاً عندما تُتاح لهم فرص تسجيل الأهداف، دون إثارة الجماهير المتزايدة في آذانهم. وبالفعل كانت هناك مباريات سُجلت فيها أهداف كثيرة بشكل غير عادي في وقت مبكر من موسم ٢٠٢٠-٢٠٢١ في الدوري الإنجليزي الممتاز، مثل خسارة مانشستر يونايتد ١-٦ أمام توتنهام هوتسبير، أو فوز أستون فيلا ٧-١ على ليفربول.

الجو، والوسط واللعبة المعاصرة

قبل فترة طويلة من الظروف الاستثنائية التي فرضتها جائحة كوفيد-١٩، كانت هناك مخاوف متكررة من أن الثقافات الصوتية في كرة القدم تخضع لتهديد مزمن. تذمّر المدراء واللاعبون أحياناً من المشجعين كانوا يفتقرون إلى الشغف الكافي لإلهام الفريق. في عام ٢٠٠٠ اشتكى كابتن مانشستر يونايتد روي كين من المشجعين الأغنياء — كتيبة «شطيرة القريدس» — يفسدون الأجواء في ملعب النادي الذي يحمل اسم أولد ترافورد،[10] لكن بعد بضع سنوات، وبعد مباراة واحدة هادئة، شبّه المدرّب السير أليكس فيرغسون أجواء الملعب بجنازة، وقال إن الجماهير بحاجة إلى دعم اللاعبين لتحسين أداء الفريق.[11]

هناك طريقة للنظر في ما إذا كانت البيئة الصوتية لكرة القدم تبتعد عن مفهوم «الجو» وتنتقل إلى عالم «الوسط». يرتبط «الجو» باللقاءات الاجتماعية التي تعبر عن الحميمية والألفة والاتفاق والتضامن والمشاركة، التي تتميز بالتركيز المهم المشترك. أما «الوسط» فيرتبط بالأجواء التي تتمتع بأمزجة مريحة وسلوكيات مقيدة مع التركيز على تعزيز التجارب الفردية. توجد هنا انقسامات اجتماعية كبيرة: فـ«الجو» شيء يخلقه الجمهور، لا سيما في صفوف الطبقة العاملة و/أو الأماكن الثقافية الشعبية الشابة؛ أما «الوسط» فيحظى به الأفراد كجزء من تجربة المستهلك أو التجارب الثقافية البرجوازية. يجري الممثل الإنجليزي الكوميدي ميكي فلاناغان مقارنة ساخرة بين «الجو» و«الوسط» قائلاً: «الوسط» يعني «قضاء سهرة في الخارج — مع الفقراء».[12] في سياق كرة القدم، تكون الفروق واضحة: دعونا نقارن — من جانب — أجواء «مشهد المشجعين» الصوتية المعبرة التي يصدرها المشجعون الذين يقفون وراء المرمى، مع الأوساط الموجودة على الجانب الآخر، والتي تشبه أوساط المراكز التجارية الفخمة التي تصدح فيها أصوات

«الموزاك». مقاعد مبطنة وأجنحة للشركات والتسوق، كما يقدمها مسوّقو الرياضة للسائحين والمستهلكين الآخرين في يوم المباراة.

تقودنا فكرة التعارض بين «الجو»/«الوسط» إلى التفكير في كيفية قيام العمليات الاجتماعية واسعة النطاق — من تحديث وتسويق — بإعادة تشكيل الثقافات الصوتية لكرة القدم. في العديد من الدول، منذ أوائل التسعينيات على الأقل، تم تحديث ملاعب كرة القدم الرئيسية من خلال استبدال «المدرّجات» الدائمة

بأقسام مخصصة للجلوس. كان لهذه التغييرات آثار اقتصادية واجتماعية عميقة، إذ تم تحديد عدد المشجعين بعدد المقاعد الفردية، ولم يعد بإمكانهم التنقل بشكل جماعي. كما أنهم باتوا يدفعون أكثر بكثير لحضور المباريات: ففي إنجلترا مثلاً، ارتفعت أسعار التذاكر في أندية الدرجة الأولى بنسبة تصل إلى ألف في المئة بين عامي ١٩٩٠ و٢٠١١.[٣] قد يكون ارتفاع الأسعار سبباً في منع المشجعين من أبناء الطبقة العاملة أو الشباب من حضور المباريات.

تسعى هيئات كرة القدم والمؤسسات الإعلامية إلى تنفيذ بعض الحلول السريعة، من خلال المطالبة بشكل أساسي بتصنيع الأجواء وخلقها للتعبير عن الكرنفال الصوتي بطرق مختلفة.

قـد يـؤدي إدخـال تقنيـة الـ«ڤار» أو تقنيـة التحكيـم بالفيديـو، قبـل انتشـار جائحـة كوفيـد-١٩، إلـى تفاقـم المشـكلة. تمكّـن تقنيـة التحكيـم بالفيديـو مسـؤولي المبـاراة مـن اتخـاذ قـرارات صحيحـة، مـن خـلال القـدرة علـى إعـادة اللقطـات. لكـن التأخيـر المطـوّل—في كثيـر مـن الأحيـان—في اتخـاذ القـرار، لاسـيما فـي بدايـة اسـتخدام هـذه التقنيـة، أدى إلـى شـكاوى مـن أن تقنيـة التحكيـم بالفيديـو كانـت تقتـل الأجـواء وتسـلب اللعبـة أكثـر لحظاتهـا الصوتيـة إثـارة، خاصـةً عنـد تسـجيل الأهـداف، التـي تُحـال بعـد ذلـك للتحقّـق مـن التسـلّل. قبـل كوفيـد-١٩، كان المشـجعون يطلقـون صيحـات الاسـتهجان والسـخرية أثنـاء انتظـار قـرارات تقنيـة التحكيـم بالفيديـو.

ينتقـد العديـد مـن المعجبيـن ويتحـدّون هـذه الاتجاهـات المتنوعـة التـي تقلـل مـن متعـة اللعبـة التجاريـة الحديثـة.[٤] يرفـض المشـجعون المتعصبـون الجلـوس، بـل يقفـون كمجموعـات كبيـرة، لاسـيما فـي المباريـات التـي تُقـام علـى أرض الفريـق الخصـم، ويهيئـون أنفسـهم للغنـاء وإطـلاق الشـعارات طـوال فتـرة المبـاراة. فـي المملكـة المتحـدة، تـدعـو حـركـات المشـجعين إلـى إعـادة تخصيـص مسـاحة للوقـوف فـي نهايـات الملعـب، وإلـى تخفيـض أسـعار التذاكـر لتعزيـز أجـواء الملاعـب.

تسـعى هيئـات كـرة القـدم والمؤسسـات الإعلاميـة إلـى تنفيـذ بعـض الحلـول السـريعة، مـن خـلال المطالبـة بشـكل أساسـي بتصنيـع الأجـواء وخلقهـا للتعبيـر عـن الكرنفـال الصوتـي بطـرق مختلفـة. تحـاول الأنظمـة المسـؤولة عـن تقديـم الخطـاب العـام فـي الملاعـب إقنـاع المشـجعين بغنـاء الأناشـيد المفضلـة مـع تجنـب أي أغـانٍ شـعبية مسـيئة. تخصـص بعـض الأنديـة أقسـاماً معينـة مـن الملعـب لـ«غنـاء» الجماهيـر الذيـن يلتزمـون بالهتـاف بصـوت عـالٍ. تمـلأ محطـات التلفزيـون المدرّجـات بالميكروفونـات التـي تضخّـم الصـوت للمشـاهدين فـي المنـازل. لكـن رغـم ذلـك، لا تـزال الثقافـات الصوتيـة فـي تراجـع مسـتمر.

إنعاش الملاعب

كيـف يمكـن لكـرة القـدم أن تنعـش ثقافاتهـا الصوتيـة، وأن تعيـد تنشـيط أصـوات ملاعبهـا إذن؟ هنـاك بعـض الاقتراحـات التـي يمكـن تقديمهـا فـي هـذه العجالـة. أولاً، يمكننـا تحديـد الإيجابيـات. خـلال فتـرة الحظـر التـي رافقـت انتشـار جائحـة كوفيـد-١٩، كان هنـاك افتقـاد كبيـر للمشـجعين فـي الملاعـب، ويجـب أن يتـم تقديرهـم أكثـر مـن أي وقـت مضـى عنـد عودتهـم الكاملـة. ثانيـاً، مـن أجـل إنعـاش وتعظيـم «الجـو» (وليـس «الوسـط»)، يجـب أن نعمـل علـى تسـهيل المشـاركة ورفـع الكلفـة والتلقائيـة، وتشـجيع حريـة التعبيـر لـدى المشـجعين علـى الأرض. قـد يتضمـن ذلـك اتبـاع نهـج النـوادي الألمانيـة، التـي تتضمـن مناطـق وقـوف كبيـرة فـي الملاعـب وأسـعار تذاكـر منخفضـة نسـبياً، مـا يجعـل اللعبـة أكثـر إتاحـة مـن الناحيـة الاجتماعيـة. ثالثـاً، قـد ننظـر فـي كيفيـة اسـتفادة بعـض الأنديـة، مثـل بايـرن ميونيـخ الألمانـي أو يوفنتـوس الإيطالـي، بشـكل كبيـر مـن الانتقـال إلـى ملاعـب أخـرى: تـرك السـاحات الخاليـة مـن الـروح والصـوت والأبنيـة الخرسـانية الفسـيحة، والانتقـال إلـى أجـواء أكثـر حميميـة، ملاعـب محليـة صديقـة لكـرة القـدم، تلهـم وتعظـم القـوة الصوتيـة للجماهيـر. رابعـاً، التركيـز أكثـر علـى أهميـة التقنيـات الرقميـة والافتراضيـة الجديـدة لمشـاهدة كـرة القـدم ومتابعتهـا. تحتـاج السـلطات المسـؤولة عـن كـرة القـدم والأنديـة ووسـائل الإعـلام وشـركات التكنولوجيـا ومجموعـات المشـجعين إلـى دراسـة طـرق تسـخير هـذه التطـورات الحديثـة فـي كـرة القـدم لتعزيـز أجـواء الملاعـب وتجربـة المشـجعين، بـدلاً مـن تقليصهـا. أخيـراً، وربمـا تكـون هـذه هـي النقطـة الأهـم، فـي حالـة حـدوث أي مـن هـذه التغييـرات الإيجابيـة أو غيرهـا، مـن الضـروري أن يكـون للمشـجعين أصـوات قويـة داخـل اللعبـة وداخـل الملعـب أيضـاً. وهـذا يعنـي التأكـد مـن مشـاركة مجموعـات المشـجعين المسـتقلة بشـكل كامـل وسـماع آرائهـم فـي إدارة اللعبـة. مسـؤولو كـرة القـدم، هـل تسـمعون؟ ∎

ملاحظات

قائمة المراجع

باختين، م. (١٩٨٤) «Rabelais and his World».
بلومنغتون: مطبوعات جامعة انديانا.

بودريلار، ج. (١٩٩٣) «The Transparency of Evil:
Essays in Extreme Phenomena». لندن: فيرسو.

اندريتش، م. وغيش، ت. (٢٠٢٠) ‹Home Bias in Referee Decisions:
Evidence from Ghost Matches During the Covid-19 Pandemic›،
«Economics Letters 197». تم الاسترجاع من:
doi.org/10.1016/j.econlet.2020.109621.

فيفلد، د. (١٠ نوفمبر ٢٠٠٠) ‹Who ate all the prawns?
Keane accuses United fans›، ذا غارديان. تم الاسترجاع من:
theguardian.com/football/2000/nov/10/newsstory.sport.

فلاناغان، م. (٢٩ أكتوبر ٢٠٢٠) «Going To The Restaurant» [فيديو].
يوتيوب. تم الاسترجاع من: youtube.com/watch?v=k9iXK-QAH9s.

جوليانوتي، ر. (١٩٩٠) ‹Football and the Politics of Carnival:
An Ethnographic Study of Scottish Fans in Sweden›،
«International Review for the Sociology of Sport» ٣٠(٢)، ١٩١–٢٢٣.

جوليانوتي، ر. (٢٠١١) ‹Sport Mega-Events, Urban Football Carnivals and
Securitized Commodification: The Case of the English Premier League›،
«Urban Studies» ٤٨(١٥)، ٣٢٩٣–٣٣١٠.

كيه، أ. (١٦ يونيو ٢٠٢١) ‹We Hope Your Cheers for This Article Are for Real›
نيويورك تايمز. تم الاسترجاع من: /nytimes.com/2020/06/16
sports/coronavirus-stadium-fans-crowd-noise.html.

ماكلنز، د.، (٩ أغسطس ٢٠٢٠) ‹Home advantage prevails despite
absence of fans, study finds›، ذا غارديان. تم الاسترجاع من:
theguardian.com/football/2020/aug/09/home-advantage-fans.

١ باختين.
٢ جوليانوتي، ١٩٩٠.
٣ روبسون.
٤ انظر /www.theguardian.com/football/2018
apr/29/why-west-ham-fans-are-in-revolt.
٥ انظر كيه.
٦ بودريلار.
٧ «موزاك» هي علامة تجارية شائعة الاستخدام للموسيقى المسجلة التي
تُشغّل بشكل غير ملحوظ في الأماكن العامة، مثل المصاعد أو المحلات
التجارية. انظر dictionary.cambridge.org/dictionary/english/muzak.
٨ انظر سميث؛ إندريتش وغيش أيضاً.
٩ انظر ماكلنز.
١٠ انظر فيفلد.
١١ انظر تايلور.
١٢ فلاناغان.
١٣ انظر تايلور.
١٤ جوليانوتي، ٢٠١١.

تحتاج سلطات كرة القدم والأندية ووسائل الإعلام وشركات التكنولوجيا ومجموعات المشجعين إلى دراسة طرق تسخير تطورات ما بعد الحداثة في كرة القدم لتعزيز الحماسة في أجواء الملعب وتجربة المشجعين، بدلاً من تقليصهما.

روبسون، ج. (٢٠٠٠). «No One Likes Us, We Don't Care: The Myth and Reality of Millwall Fandom». أكسفورد: بيرغ.

سميث، ر. (١ يوليو ٢٠٢٠) ‹Do Empty Stadiums Affect Outcomes? The Data Says Yes›، نيويورك تايمز. تم الاسترجاع من: nytimes.com/2020/07/01/sports/soccer/ soccer-without-fans-germany-data.html.

تايلور، د. (٢ يناير ٢٠٠٨) ‹United's silent fans blasted by angry Ferguson›، ذا غارديان. تم الاسترجاع من: /theguardian.com/football/2008/jan/02 newsstory.manchesterunited.

مَشَّايةَ

مَشَّايرةَ

الكلمة الختامية

سوزان دان

أستاذ مشارك مقيم،
جامعة نورثويسترن قطر

تستكشف مقالات هذا الكتاب، الذي يصدر بالتزامن مع معرض «الساحرة المستديرة» الذي يقيمه مجلس الإعلام في جامعة نورثويسترن في قطر، العلاقة المعقَّدة بين الأصوات والتجارب التي نخوضها في عالم الرياضة. تلقي مقالات ومقابلات هذا الكتاب الضوء على أهمية الأصوات ومعناها في عالم الرياضة، وتدعو القارئ، بل تتحداه للتفكير بشكل أعمق في هذه المسألة، سواء كان لاعباً أو مشجعاً على الأرض أو منتجاً للمحتوى الرياضي أو فرداً يتابع الرياضة على وسائل الإعلام.

إذا أردنا أن نبسّط الأمر، نقول إن الأصوات هي موجات اهتزازية تمر عبر الهواء أو بعض الوسائط الأخرى. وعندما تصل إلى الأذن، يمكن للمرء إدراكها، أي سماعها.[1] أما ماهيتها ومؤشراتها، أي معانيها، فتلك مسألة أخرى تماماً. في بعض الأحيان، تكون الأصوات مجرد أصوات، كارتطام الحذاء بكرة القدم، أو لهاث اللاعبين المتعبين. لكن بعض الأصوات الأخرى، يكون لها معانٍ مكنونة، مثل هدير استحسان الجمهور وحماسته عندما يسجل فريقه هدفاً، أو آهاته المتحسّرة عندما يسجّل الفريق الخصم الهدف. هناك أصوات أخرى أيضاً تُستخدم للدلالة، أي أنها تتضمن رموزاً (لغة)، وتُستخدم لتمثيل أفكار أكثر تعقيداً، مثلما يحدث في هتافات كرة القدم.

تؤثّر طرق سماع الأصوات بعمق على علاقتنا بالرياضة. في هذه المقالة الختامية أودُّ أن أركّز على التحدّي الذي أبرزته مقالات الكتاب في التعامل مع الصوت الذي يمكن أن يكون مصدراً لمتعةٍ عميقة، أو مصدراً لألم عميق يرافق تجربتنا الرياضية، ما يشجعنا على التساؤل، بل وتحدي السلبيات، من دون أن نفقد لذة الاستمتاع بالرياضة.

... تعد الأصوات جانباً أساسياً مهماً مـن المعاني التي تحملها الرياضة بالنسبة لنا، سواء كنا لاعبين أو مشجعين مباشرين أو منتجي محتوى رياضي أو أفراداً من ضمـن جمهور وسائل الإعلام.

إن القدرة على استخدام اللغة للتعبير عن المعاني المعقدة ذات الأبعاد المتعددة، هي سمة بشرية مميزة. قبل تطوير تقنية تصوير الدماغ، كانت قدرة البشر على تعلم اللغة تُعزى إلى «جهاز اللغة» الذي اعتُقد بوجوده في الدماغ. نحن مبرمجون على تعلّم اللغة، أي أنه لا يتعين علينا أن نتعلمها بشكل صريح، بل نتعلمها بشكل فطري من خلال التواجد ببساطة بين الناطقين بها.[2] رسمت الأبحاث المبكرة التي درست طرق التواصل عند الحيوانات، خطأً واضحاً بين قدرات التواصل لدى الحيوانات والبشر. كان هناك اعتقاد أن الحيوانات لا تستطيع أن تتواصل على الإطلاق. لكن الأبحاث اللاحقة أثبتت أن الحيوانات يمكن أن تتواصل، وإن ليس بنفس الكثافة أو التعقيد الذي يتواصل به البشر.[3] يُستحسن أن نفكر بأن التواصل بين الحيوانات والبشر هو عبارة عن سلسلة متصلة، مع العديد من القدرات المشتركة، رغم أن السلوكيات اللغوية البشرية أكثر تطوراً بكثير.

عند التحدث، نقوم بنقل اللغة عبر أصوات متفق عليها—في شكل كلمات—تعبّر عن الأفكار والمشاعر والعواطف والأفكار والحقائق: ننقل الأشياء التي نرغب في قولها باللغة عن طريق الأصوات. إن التطور الذي يمكن للبشر أن يعبّروا به غير موجود في عالم الحيوان. هذه القدرة على التعبير توحّدنا وتباعدنا في الوقت عينه، وهذا ما تشير إليه مقالات ومقابلات هذا الكتاب. وعلى النقيض من ذلك، فإن استخدامنا وفهمنا للأصوات غير المنطوقة يمكن أن يقرّبنا في بعض الأحيان من عالم الحيوان. هذا التمييز مهم لفهم بعض الجوانب الأساسية للرياضة، والتي غالباً ما تعبّر عنها أصوات غير لغوية، مثل هدير الجمهور، لكن يمكن أيضاً نقلها عن طريق الكلمات.

تدعونا العديد من مقالات ومقابلات هذا الكتاب إلى التفكير في الطرق التي نتأثر بها بالأصوات غير اللغوية للرياضة، مثل صوت حفيف الكرة وهي تلمس الجزء الخلفي من الشبكة، أو هدير الجماهير عند تسجيل هدف، أو الصمت المترقّب في انتظار ركلة الجزاء. وكما يشرح ديفيد رو، فإن أعداداً كبيرة من المشجّعين يتعذّر عليهم حضور معظم الأحداث الرياضية في الملاعب مباشرة، رغم رغبتهم بحضورها بسبب محدودية المساحة المخصصة للمشجعين، أو عدم قربهم اللوجستي من الملاعب أو الحلبات. إن حضور المباريات على الأرض يحمل معه إحساساً غامراً بالتلاقي، حيث تشكل الأصوات جزءاً لا يتجزأ من هذا الإحساس. يتابع جمهور المنازل الأحداث المتلفزة ليس فقط لمشاهدة النتيجة النهائية (التي يمكنهم بالطبع الاطلاع عليها لاحقاً)، بل للانخراط في الإثارة الحسّية إلى أبعد حد ممكن من خلال مشاهدة الحدث وهو يتطور. لهذا السبب كانت الأحداث الرياضية من العروض التلفزيونية القليلة التي لا تتم إعادتها،[4] طبعاً كانت هذه هي الحال قبل انتشار جائحة كوفيد-19 وتعليق معظم المسابقات الرياضية الحية في جميع أنحاء العالم.

لكن الواقع يشير إلى أن بث الألعاب فقط، من دون استخدام الوسائل التكنولوجية لمحاكاة التجربة الحسّية الحيّة بأقرب قدرٍ ممكن، يؤدي إلى إصدار نسخة سيئة قد لا تروق للجمهور. لجأت المحطات إلى استخدام التكنولوجيا لتحسين الصوت في بث الأحداث الرياضية منذ ثلاثينيات القرن الماضي،[5] لكن، وكما يشير مصمم الصوت دينيس باكستر، فإن بعض النقاد ينظرون إلى استخدام تقنية مزج الأصوات لتعزيز قوة البث الرياضي على أنه أمر مصطنع إلى حدٍ ما. سواء كان هذا صحيحاً أم لا، فإنه أمر يضيف

إن الحنكة التي يتعامل بها الإنسان لا يمكن مقارنتها بما يحدث في عالم الحيوان.

هنا يمكننا أن ندرك أوجه التشابه بيننا وبين عالم الحيوان، حين لا نحتاج إلى اللغة لنشعر بالعمق، حين لا نحتاج إلى الإشارة إلى ما هو غير موجود مادياً، وحين لا نحتاج إلى ذكر الماضي أو توقع المستقبل. بدلاً من ذلك، نعيش اللحظة الحاضرة بعمق وننغمس في إثارة المباراة، إلى جانب فريقنا وزملائنا المشجعين. إن تقدير الدور المحوري الذي تلعبه الأصوات غير اللغوية في تجربتنا الرياضية أمر أساسي من أجل التفكير في الطرق التي سيتم بها استخدام التقدم التكنولوجي في الرياضة، وهو أمر يزيد من تقديرنا لما يعنيه عشقنا للرياضة، واهتمامنا بالحاجات التي نشبعها من خلال أصوات الرياضة.

عندما نضيف اللغة إلى المزيج، يصبح الموقف أكثر تعقيداً وكثافة بسبب قدرة الكلمات على الجرح، وقدرتها أيضاً على إحداث التغيير الإيجابي. نحن نستخدم الكلمات كرموز للدلالة على الأشياء: حتى أبسط دلالات اللغة، مثل استخدام الضمير للإشارة إلى

الكثير إلى تجربة جمهور المنازل، وهذا أمر أثبتته الوقائع التي مرّ بها العالم خلال جائحة كوفيد-١٩، حين عادت الأحداث الرياضية الحيّة، لكن من دون جمهور على الأرض. بدت عمليات بث هذه الألعاب فارغة، بالنسبة للرياضيين والمعلنين والجمهور الذي يشاهد من المنزل على حد سواء. من دون أصوات الجماهير، شعرنا وكأننا لسنا هناك، ولم تعد نظرتنا للمباريات هي ذاتها. لهذا السبب، أودّ أن أقول إن استخدام التكنولوجيا لتحسين أصوات البث الرياضي يجعل التجربة أكثر أصالة، وأكثر واقعية مما لو كانت خالية من الأصوات.

يجدر القول هنا إن الأصوات غير اللغوية أساسية في تجربتنا الرياضية، فهناك طريقة شبه حيوانية—وإن كانت غير متوحشة—نشعر بها أحياناً عندما ننغمس في أصوات الرياضة وفي موجة صيحات التشجيع، وصيحات الهزيمة. مع تصاعد شدة الحواس، تبدأ المشاعر بالسيطرة من دون حاجة إلى استخدام اللغة. يمكن أن تكون التجربة بدائية في الأساس.

شخص (على سبيل المثال، «هي» أو «هو»)، يمكن أن تكون مؤذية للغاية عندما ننعت بها شخصاً من الجنس الآخر، كما وصف ذلك ببلاغة في مقالته. تتجلى قدرة اللغة على التسبب بالجرح والإساءة بأقسى صورها في هتافات كرة القدم العنصرية والمعادية للمثليين. إن تشويه صورة مشجعي الفريق الآخر، أو تشويه صورة اللاعبين من قبل المعجبين، هو جانب قبيح من جوانب لعبة كرة القدم، علّق عليه العديد من المشاركين في كتابة نصوص هذا الكتاب. ومن المفارقات أن استخدام الكلمات—وهو سمة مميزة للتواصل البشري—يمكن أن يبرز السلوك الوحشي والحيواني لدى المتفرجين الرياضيين. ورغم رد فعل الطفل على المتنمرين حين قال: «العصي والحجارة يمكن أن تكسر العظام، لكن الكلمات لا يمكن أن تؤذيني أبداً». إلا أن الواقع يشير إلى أن الكلمات يمكن أن تذبحنا، وأن تصل إلى صميم كياننا، بطرقٍ لا تستطيع الأصوات غير اللغوية القيام بها. عندما تنطلق الكلمات الحاقدة في أغنية جماعية، فإن مشاعر النبذ والكراهية تبدو قوية للغاية. وبهذه الطريقة، قد تكون أصوات الرياضة سلبية جداً وبشرية بشكل واضح.

لكن يجب ألا تغيب عن بالنا قدرة الكلمات على إحداث التغيير ومحاربة الظلم. تُظهر المقابلات مع زهرة لاري ومريم فريد — وكلتاهما بطلتان رياضيتان كسرتا الحواجز بين الجنسين في الوطن العربي — كيف يمكن لتسخير قوة وسائل التواصل الاجتماعي أن يسهّل تقبّل التغييرات الإيجابية في الرياضة والمجتمع، كما أظهرت المجموعات المستبعدة سابقاً براعتها الرياضية. إن أخبار نجاحهما كقدوة وقوة للتقدم، ما كانت لتنتشر على هذا النطاق الواسع لولا وسائل التواصل الاجتماعي. وبالمثل، فإن الشباب في فلسطين المحتلة باتوا قادرين على استخدام الرياضة للتعبير عن أنفسهم في مجتمع محروم ومشتت، وهو وضع وصفته تمارا عورتاني بشكل مؤثر في الفصل قبل الأخير من هذا الكتاب.

إن الاستجابة مع المشجعين العنصريين ومعادي المثلية في هتافات كرة القدم، التي تضخّمها أصوات عديدة، تعبّر عن تقبّل هذه الأفكار.

يمكن للكلمة أن تفرّقنا، لكنها قادرة على أن توحّدنا أيضاً. خلال بطولات كأس العالم في جنوب أفريقيا ٢٠١٠، جرى نقل رسالة حول التضافر الاجتماعي، ليس فقط لأبناء جنوب أفريقيا في فترة ما بعد الفصل العنصري، بل أيضاً للهوية الأفريقية بشكل عام، من خلال الأغنية الرسمية لكأس العالم ٢٠١٠: واكا واكا (هذا وقت أفريقيا). أصبحت واكا واكا الأغنية الأكثر شعبية في العديد من البلدان خلال عام ٢٠١٠، كما تُعتبر واحدة من أفضل الأغاني على الإطلاق من ناحية الأداء.[٦] وحتى وقت كتابة هذه السطور، حصدت الأغنية أكثر من ٣ مليارات مشاهدة على يوتيوب، وهو ما يقارب عدد الأشخاص الذين شاهدوا مباريات كأس العالم في روسيا ٢٠١٨. لا تزال أصداء رسالة هذه الأغنية، حول الوحدة والترابط، تتردد في جميع أنحاء العالم منذ أحد عشر عاماً وتربط بين مشجعي كرة القدم في كل الأصقاع.

تدعونا مقالات هذا الكتاب للتعرّف إلى الطبيعة متعددة الأوجه لأصوات الرياضة والقوة المصاحبة لها. بما أن المخلوقات تتمتع بالقدرة على استخدام الأصوات لنقل المعاني، وكمشجعين للرياضة، فإن التحدي يكمن في استخدام قدراتنا لتحقيق التواصل، سواء عن طريق الأغاني، أو من خلال إيصال الصوت إلى المحرومين أو المستبعدين، أو عبر التكنولوجيا لتحسين رؤيتنا وتوحيدنا في التجربة الرياضية المشتركة. إن إدراك أن الجمع بين اللغة والصوت قادر على إحداث الانقسام والتوحيد معاً، هو مساهمتي التي آمل أن أكون قد قدمتها في هذه الكلمة الختامية. يجب أن نعلم أن بإمكان الصوت أن يبرز جوانب شخصياتنا وحشية، لكنه قادر أيضاً على إبراز أكثر جوانبها إيجابية. إن إدراك هذه الحقيقة يجب أن يذكّرنا بأهمية طبيعة الأصوات التي نطلقها ونختبرها في الرياضة. ∎

تشومسكي، ن. (١٩٦٥) «Aspects of the Theory of Syntax».
كامبردج: مطبوعات معهد ماساتشوستس للتكنولوجيا.

فيفا (٢١ ديسمبر ٢٠١٨) ‹More than Half the World Watched
Record-Breaking 2018 World Cup›. تم الاسترجاع من:
fifa.com/tournaments/mens/worldcup/2018russia/media-releases/
more-than-half-the-world-watched-record-breaking-2018-world-cup.

رايلي، ج. دبليو. س. (١٨٧٧) «Theory of Sound»، المجلد الأول.
لندن: مكميلان.

سميث، سي. أي. (١٩ يونيو ٢٠١٩) ‹Shakira Has the Biggest
World Cup Song of Them All. Here's How She Did It›،
ريفاينري ٢٩. تم الاسترجاع من:
refinery29.com/en-us/2019/06/235646/shakira-waka-waka-this-
time-for-africa-world-cup-song-history-meaning.

ويكلر، دبليو. (١٩٧٠) ‹?How do Animals Communicate›،
يونيفرسيتاس ١٣(١)، ٣٣٧–٣٤٤.

١ رايلي.
٢ تشومسكي.
٣ ويكلر.
٤ الأخبار المباشرة هي النوع الآخر الأكثر شيوعاً من المحتوى
التلفزيوني الذي لا يُعاد بثه عادةً.
٥ كما يوضح ديفيد رو في مقالته المنشورة في هذا الكتاب.
٦ سميث.
٧ فيفا.

... إن الجمع بين اللغة والصوت له القدرة على إحداث الانقسام أو التوحيد.

تمارا عورتاني مستشارة رياضية ومديرة مؤسسة فلسطين: الرياضة للحياة. تواصل تمارا دراستها للحصول على شهادة الدكتوراه في الجامعة الألمانية الرياضية في كولونيا، بتخصص الرياضة للتطوير. وهي حاصلة على دبلوم في تدريب اللياقة البدنية معتمد من وزارة الشباب والرياضة الفلسطينية، ودبلوم الإدارة الرياضية من أكاديمية الفيفا/المركز الدولي للدراسات الرياضية، وشهادة ماجستير في الإدارة الرياضية من كلية رويال هولووي، بجامعة لندن، المملكة المتحدة. ظهرت تمارا في فيلم وثائقي عن كرة السلة في فلسطين بعنوان «سلام دانك/Salam Dunk»، والذي بُثَّ على قناة الجزيرة الإنجليزية.

دنيس باكستر يتمتع بخبرة ٣٠ عاماً في مجال هندسة الصوت التلفزيوني المباشر، وكان مهندس الصوت الذي أشرف على ألعاب أتلانتا وسيدني وسولت ليك، وعلى الألعاب الأولمبية في أثينا وتورينو وبكين وفانكوفر. قام أيضاً بتصميم الصوت الخاص بألعاب الكومنولث، وبطولة كأس العالم (الفيفا)، والعديد من سباقات ناسكار، ومئات الأحداث الرياضية الأخرى حول العالم. حاز بفضل أساليبه المبتكرة في تصميم الصوت، أربع جوائز إيمي للصوت الرياضي من التلفزيون الوطني. وهو مؤلف «كتاب الصحافة المحورية، دليل عملي لهندسة الصوت التليفزيوني / Focal Press book, A Practical Guide to Television Sound Engineering» (٢٠٠٧). يشارك في أحاديث دورية في جمعية هندسة الصوت في أوروبا، ومؤتمر البث الدولي، والرابطة الوطنية للمذيعين، ومجموعة الفيديو الرياضي.

روك كامبل يدرّس مواد الإعلان والرياضة والعولمة والإعلام في كلية أنينبيرغ للاتصالات والصحافة بجامعة ساذرن كاليفورنيا، الولايات المتحدة الأميركية. هو مفكر وقائد مجتمعي وراوي قصص، يهتم بالتماس اليومي العادي مع الرياضة والألعاب الرياضية. في نطاق عمله كأستاذ جامعي، يتناول كامبل مواضيع السياسة والمال وثقافة الرياضة. أطلق مشروعاً بعنوان «في ذلك اليوم كنت فيه أسرع فتى في العالم/That Day I was the Fastest Boy in the World» كمشاركة عامة تهدف إلى بناء الصوت من خلال سرد القصص. كما يقود مشروع LANEMATE الذي يستقبل عيادات السباحة الخاصة بالمتحوّلين جنسيًّا وأصحاب الجندرية غير الثنائية.

سوزان دان أستاذة مشاركة في برنامج الاتصال في جامعة نورثويسترن قطر، تدرّس أساليب البحث في الاتصال والإقناع والتأثير والتواصل الصحي وتدير ندوة التدريب الداخلي. قامت بتدريس نظريات الاتصال العلائقي والنجاح الأكاديمي والدعم الاجتماعي. مجال اهتمامها الرئيسي هو الاتصالات الصحية، وخاصة تصميم تدخلات الرسائل لتشجيع السلوك الصحي. تدير حالياً مشروعاً بحثياً يعمل على تطوير رسائل تستهدف سلوكيات القيادة غير الآمنة للسائقين الشباب.

مريم فريد ناشطة نسائية وقائدة محفّزة ورياضية محترفة في منتخب قطر الوطني. سجلت العديد من الأرقام القياسية الوطنية في ألعاب القوى لفئة قفز الحواجز، وشاركت في عدد من الفعاليات الرياضية الدولية، وفازت بميداليات على المستويين الإقليمي والدولي، كما ألهمت النساء والشابات لممارسة الرياضة. مثّلت قطر كسفيرة خلال تقديم عطاءات بطولة العالم للاتحاد الدولي لألعاب القوى (IAAF)، وكانت واحدة من أول امرأتين مثّلتا قطر في بطولة العالم للاتحاد الدولي لألعاب القوى ٢٠١٩. استطاعت، من خلال دورها، أن تلهم النساء والشابات للمشاركة في مجالات الرياضة وتعزيز نشاطهن وصحتهن النفسية.

فرناندو لويز روزا (فرناندينيو) يُعتبر لاعب كرة القدم البرازيلي المحترف فرناندينيو أحد أعظم لاعبي كرة القدم في العالم، وهو لاعب خط وسط مانشستر سيتي. انتقل إلى أوروبا منذ عام ٢٠٠٥ بعد مغادرته نادي أتلتيكو باراناينسي البرازيلي عام ٢٠٠٥ ليلعب في نادي شاختار دونيتسك في أوكرانيا في سن العشرين. حقّق لناديه ١٥ لقباً على مدار ثمانية مواسم، وانتقل إلى مانشستر سيتي الإنجليزي في ٢٠١٣. شارك في أكثر من ٣٥٠ مباراة مع فري دوري الدرجة الأولى، واختير ليكون كابتن الفريق في موسم ٢٠٢٠-٢٠٢١. كما مثّل منتخب بلاده البرازيل في ثلاث نهائيات لكأس العالم.

ريتشارد جوليانوتي أستاذ علم الاجتماع بجامعة لوبورو في المملكة المتحدة، وأستاذٌ ثانٍ في جامعة جنوب شرق النرويج وهو أستاذ كرسي اليونسكو بجامعة لوبورو في مجال الرياضة والنشاط البدني والتعليم من أجل التنمية. أجرى أبحاثاً على نطاق واسع ونشر في مجالات كرة القدم والرياضة والعولمة والأحداث الضخمة والعولمة والتنمية. ألّف العديد من الكتب، منها «كرة القدم: سوسيولوجيا اللعبة العالمية/Football: A Sociology of the Global Game» (١٩٩٩)، «الرياضة: سوسيولوجيا نقدية/Sport: A Critical Sociology» (تمت مراجعته عام ٢٠١٥)، و«العولمة وكرة القدم/Globalization and Football» (مع ر. روبرتسون، ٢٠٠٩). تُرجمت أعماله إلى أكثر من اثنتي عشرة لغة.

سامية حلاّج اختصاصية نفسية سريرية ورياضية. بدأت حياتها المهنية في التسعينيات بالعمل كأخصائية نفسية لمنتخب البرازيل في الكرة الطائرة للسيدات. بعد ذلك، عملت مع الرياضيين البارالمبيين (المشاركين في الألعاب الأولمبية للمعوّقين)، ثم نجحت في تحقيق حلمها بالعمل في الألعاب الأولمبية، وانضمت إلى الفريق متعدد التخصصات للكرة الطائرة البرازيلية، الحائز الميدالية الذهبية في أولمبياد بكين ٢٠٠٨. تعمل حالياً مع عدد من الرياضيين البارزين، وتنسّق برنامج الصحة النفسية للجنة الأولمبية البرازيلية.

علي خالد صحفي ومخرج أفلام وثائقية مقيم في دبي، الإمارات العربية المتحدة. عمل سبع سنوات ككاتب ومحرر في صحيفة ذا ناشيونال في أبو ظبي، ابتداءً من عام ٢٠٠٩. يعمل حالياً بشكل مستقل، ويكتب في الغالب لمجلة جي كيو ميدل إيست وصحيفة ذا ناشيونال. له مساهمات في العديد من المنشورات مثل موقع العربية (الإنجليزية)، وأراب نيوز، ونيوزويك ميدل إيست، وإسكواير، ومجلة طيران الإمارات أوبن سكايز، وذيس فوتبول تايمز. كما أخرج فيلماً وثائقياً عن كرة القدم بعنوان أنوار روما (٢٠١٦) يحكي قصة تأهل الإمارات لبطولة العالم لكرة القدم ١٩٩٠ في إيطاليا.

زهرة لاري تمارس رياضة التزلج على الجليد. حصلت على بطولة الإمارات خمس مرات، وهي أول متزلجة من دولة الإمارات العربية المتحدة ومنطقة الشرق الأوسط وشمال أفريقيا تنافس على المستوى الدولي. ناشطة في مجال الصحة والرفاهية في المجتمع الإماراتي، وقد تم تكريمها من قبل الاتحاد الدولي للتزلج على الجليد نظراً للدور الذي لعبته في تمثيل الإمارات في الساحات الدولية في مجال التزلج، فضلاً عن مناصرتها لدخول اللاعبات المحجبات مجال التنافس الدولي. فازت بالعديد من الجوائز، بما في ذلك جائزة المرأة العربية لعام ٢٠١٧، وتعاونت مع مؤسسات كبرى مثل نايكي، واليونيسف، ونيسان، والأولمبياد الخاص، ومنتدى مبادلة للشباب، وهي سفيرة وشريكة في التدريب الرسمي لطيران الاتحاد.

مريم مجيد مصوّرة صحفية وناشطة إيرانية في مجال حقوق المرأة. أطلقت حملة للسماح لمشجّعات كرة القدم بدخول الملاعب، ودأبت على التقاط صور لنساء ورياضيات في إيران منذ عام ٢٠٠٤. عملت مصوّرة ومحرّرة صور في بعض الصحف الإيرانية المحلية مثل «اعتماد»، «زنان» و«همشهري»، كما صوّرت لصالح عدد من المؤسسات الدولية مثل الواشنطن بوست وأفيانكا.

لويس هنريك روليم أمين زائر لمعرض «الساحرة المستديرة» الـذي ينظمه مجلس الإعلام. وهو يعمل مستشاراً لمبادرات مختلفة تربط بين الرياضة والثقافة والمجتمع. بين عامي ٢٠٠٩ و٢٠١٦. كان رئيس قسم الأبحاث في متحف قطر الأولمبي والرياضي. وهو أستاذ تربية بدنية في كلية الصحة وعلوم الحياة في الجامعة البابوية الكاثوليكية في ريو غراندي دو سول بالبرازيل، حيث يعمل باحثاً رئيسياً في مركز الدراسات الأولمبية. حصل على درجة الدكتوراه في علوم الرياضة من جامعة الرياضة الألمانية في كولونيا.

ديفيد رو هو أستاذ فخري للبحوث الثقافية في معهد الثقافة والمجتمع بجامعة ويسترن سيدني، أستراليا. وفي الوقت نفسه، هو أستاذ فخري في كلية العلوم الإنسانية والاجتماعية بجامعة باث في المملكة المتحدة، وباحثاً مشاركاً في مركز الدراسات الدولية والدبلوماسية في كلية الدراسات الشرقية والأفريقية (SOAS) بجامعة لندن، المملكة المتحدة. وهو زميل أكاديمية العلوم الاجتماعية في أستراليا والأكاديمية الأسترالية للعلوم الإنسانية. تشمل كتبه «الثقافات الشعبية: موسيقى الروك والرياضة وسياسة المتعة/ «Popular Cultures: Rock Music, Sport and the Politics of Pleasure (١٩٩٠)، «الرياضة والثقافة والإعلام: الثالوث الجامح/ Sport, Culture and the Media: The Unruly Trinity (الطبعة الثانية، ٢٠٠٤)، و«صنع الثقافة: التسويق التجاري الوطني، وحالة «الأمة». في أستراليا المعاصرة/ Making Culture: Commercialisation, Transnationalism, and the State of 'Nationing' in Contemporary Australia» (٢٠١٨).

آشلي ستيوارت صحافية متمرّسة نيوزيلندية الأصل، مقيمة في دبي، الإمارات العربية المتحدة. عملت آشلي مراسلة استقصائية وكاتبة مقالات في الإمارات العربية المتحدة لمدة أربع سنوات، بعد مهمات سابقة أنجزتها في كلٍ من طوكيو، اليابان وجاكرتا، إندونيسيا. تكتب حالياً في ذا تايمز، وسي إن إن، وذا اندبندنت، ووايرد، وفايس وغيرها.

جاك توماس تايلور أمين مشارك في مجلس الإعلام، وأمين معرض «الساحرة المستديرة» (٢٠٢٢). أشرف على تنظيم المعرض الافتتاحي الذي أقامه مجلس الإعلام بعنوان «الهويات العربية: الصور في الأفلام» (٢٠١٩)، ومعرض «خبر عاجل؟ كيف غيّر الهاتف الذكي وجه الصحافة» (٢٠٢٠). تشمل أعماله التنظيمية الأخرى معرض «انتبه للمسافة» في تشكيل (دبي، ٢٠١٧)، «التراث: دليل المستخدم/Heritage: A User's Manual» في استوديو أرشيف مركز ساوث بانك (لندن، ٢٠١٦)، و«سلك خامل يتحول إلى سلك مشحون/ Inert Matter, Then Live Wire» الذي أقيم في سنترال سانت مارتينز (لندن، ٢٠١٦). حصل على درجة الماجستير في الثقافة والنقد والتنظيم من كلية سنترال سانت مارتينز في جامعة الفنون بلندن، وماجستير في إدارة الأعمال في الثقافة والمشاريع، من كلية بيركبيك للأعمال بالاشتراك مع كليةالأم سنترال سانت مارتينز. يعيش منذ عام ٢٠٠٩ في البحرين ودولة الإمارات العربية (أبو ظبي ودبي) وقطر.

الشكر والتقدير

«الساحرة المستديرة»
مجلس الإعلام بجامعة نورثويسترن في قطر،
صيف/خريف ٢٠٢٢

جاك توماس تايلور
أمين المعرض
أمين مشارك ومدير تخطيط المعارض، مجلس الإعلام

لويس هنريك روليم
أمين زائر متخصص بموضوع المعرض

**هاياتو فوجيوكا، كاتي جيليت، أليكس هاريسون،
جينفر منصور، روث مايكلسون، كريس ريد،
بروك ريد، آشلي ستيوارت، ديمتري يوري**
إعداد الأبحاث ومحتوى المعرض

**ملك أبو العمرين، ليونجر عواني، دلال قراي،
شيلين هونغ، أنتونيلا سانسالوني**
طلاب باحثون

ألدن كورماني
أمانة السجلّات

سلام شفري
الترجمة العربية

عائشة الحديدة
الترجمة الرقمية والمراجعة

شهناواز زالي
إدارة المحتوى الرقمي

سيد مهدي
إدارة العمليات الفنية

ابتهال محمد
خريج مشارك للبرامج والمطبوعات

**مارك شوتز، أولي شولت، فلوريان همرلاين،
هايك نيف، من شولتزشولتز، ألمانيا**
التصميم البصري والطباعة

**مريم القاسمي، سالم القاسمي، علي المصري،
مريم الزياني، جنان إسماعيل، هانا نيومان من
استديو فكرة ديزاين، الإمارات العربية المتحدة**
التصميم البصري العربي والطباعة

**روبن سميتس، برام بوغارتس، كاسبر شيير،
من سيف سوبربوزيشن، هولندا**
الصور المتحركة

صفا أرشاد
مدير التواصل مع الزوار والمجتمع

دانة ابو شنب
تنسيق خدمات الزوار

نيل تاكر
التنسيق الفني

آشلي سيلفا
إدارة أعمال المتحف

باميلا إرسكين لوفتس
المدير

صور الكتاب بإذن من:
ألامي
دنيس باكستر
دوغلاس غوردون
صور جيتي
جيمس فارلي
مريم مجيد
مؤسسة فلسطين الرياضية للحياة
فيليب ديسميز
روك كامبل

الجهات المُقرضة للمعرض:
دوري الرجال– أ
وكالة فرانس برس
الجزيرة
ألامي ستوك فوتو
أحمد مدحت
عامر سالمين المري
المؤسسة العربية للصورة، بيروت
آش دونلون
أرشيف أيه بي
أوتلوك فيلمسيلز المحدودة
بي بي سي التعليمية
استديوهات بي بي سي
بي بي سي بانوراما
بينيمان سبورتس
مجموعة بنجناوي
بيتر وورلد بوكس
بروك ريد
بي تي سبورت
بودا مينديز
سي سبان
كاريكوم
شارلوت ويلسون
القناة التلفزيونية الرابعة
كريستيان نيكوليتا
كوندي ناست
كوبا ٩٠
دينتسو
أرشيف دي آر
دويتشه فيله (دي دبليو)
ايلفن
اكويب
فيسبوك/ceren.irreversible

مجموعة إف إيه آي
مجموعة فيصل الاطرش
الاتحاد الدولي لكرة القدم (فيفا)
تلفزيون الفيفا
Football Co.
فرونت رو فيلمد انترتينمنت
صور جيتي
غيفتد باي ليبيرو
غود مورنينغ بريتين
فيلم الخليج (جلف فيلم)
هنكل المحدودة
أرشيف آي تي في
جيمس إرسكين
جيمس فارلي
لورنس غريفيث
متحف نادي ليفربول لكرة القدم، المملكة المتحدة
نادي مانشستر يونايتد لكرة القدم، المملكة المتحدة
مريم مجيد
مايكل ريفان
مايكل ستيل
ميدل ايست آي
المتحف الوطني لكرة القدم، المملكة المتحدة
نيو لاين سينما
نيفيل غابي
أوفسايد
قاعة أو أو إف لندن
صور بي إيه
باولو بونا
فيليب بارينو
بليد إن فيفد
متاحف قطر
نادي الرمثا الرياضي
ري أسمبلج برودزيو أوديوفيسيف
سامر معضاد
مجموعة ساندرين فارس
عالم أرامكو (السعودية أرامكو وورلد)
متحف الشيخ فيصل بن قاسم آل ثاني
سكاي سبورتس
ستيفن دون
ستوريفول
ستوديو ستيفن دين
اللجنة العليا للمشاريع والإرث
تاماسا للتوزيع
تايفر ا،،،ك،ت للإنتاج
تلفزيون يو إي إف إيه
صور فارلي
فوكس ميديا
وولف ووك أوف لايف فيلم
يورياس ياسين العلوي

بُذل كل جهد ممكن لتتبع أصحاب حقوق
النشر والحصول على إذنهم قبل استخدام الصور.
يُرجى التواصل معنا في حال وجود أي استفسارات
أو معلومات تتعلق بالصور أو أصحاب الحقوق.
كافة التفاصيل صحيحة في وقت النشر.